Till-Holger Borchert

MEESTERWERK
MASTERPIECE

BRUEGEL

DE OUDE
THE ELDER

LANNOO

Pieter Bruegel de Oude
Pieter Bruegel the Elder

° ca. 1525 - † 1569

De taferelen van Pieter Bruegel de Oude behoren tot de populairste van de oude Vlaamse kunst. Zijn grappige voorstellingen van spreekwoorden en vooral zijn idyllisch-folkloristische boerenscènes worden sinds mensenheugenis als voorbeelden van het Vlaamse landleven beschouwd. Het daarmee verbonden traditionele beeld van de 'boeren-Bruegel' gaat al op Karel van Mander terug. Vóór de publicatie van diens *Schilder-Boeck* in 1604 werd Bruegel de Oude vooral als een navolger van Hiëronymus Bosch beschouwd. Volgens Lodovico Guicciardini (1567) werd hij zelfs 'een tweede Bosch' genoemd, en Giorgio Vasari (1568) vermeldde hem in één adem met 'Girolamo Hertoghen Bos'.

Van Mander schreef de eerste uitvoerige levensbeschrijving van de schilder. Hoewel hij zijn biografische informatie meer dan dertig jaar na de dood van de kunstenaar verzamelde en zijn gegevens vaak onnauwkeurig of onjuist zijn, blijft hij tot op heden de voornaamste bron aangaande het leven van Bruegel. Deze werd rond 1525 geboren, waarschijnlijk in Breda of in Antwerpen. Zijn opleiding als schilder kreeg hij in het atelier van Pieter Coecke van Aelst. Coecke was een van de meest gerenommeerde kunstenaars van de Nederlanden en droeg sterk bij tot de verspreiding van de vormentaal van de renaissance. Hij had veel gereisd en bracht het tot hofschilder van keizer Karel V. Behalve als schilder was hij ook werkzaam als ontwerper van wandtapijten en glas-in-loodramen; regelmatig liet hij zijn ontwerpen in de vorm van kopergravures reproduceren. Tussen 1527 en 1546 had Coecke een atelier in Antwerpen; na 1546 verhuisde hij naar Brussel in de buurt van het hof, waar hij tot zijn dood in 1550 zou werken. Waarschijnlijk is het daar dat Bruegel zijn vak leerde.

Bruegels naam verschijnt voor het eerst in documenten in Mechelen in 1550. Samen met Pieter Balten werkte hij er in opdracht van het handschoenmakersgilde aan een retabel voor hun altaar in de Sint-Romboutskerk. Het was Bruegel die de buitenzijden van de retabelluiken in grisaille beschilderde. Balten, die een uitstekende reputatie had als landschapschilder, was op dat ogenblik blijkbaar de meer ervaren kunstenaar, want hij nam de beschildering van de binnenzijden in kleur voor zijn rekening. In ieder geval werd Pieter Bruegel pas na de voltooiing van het

The paintings of Pieter Bruegel the Elder are among the most popular works of old Flemish art. His humorous visualizations of proverbs, and in particular his idyllic and folkloristic peasant scenes, have long since come to epitomize rural life in Flanders. The widespread traditional perception of Pieter Bruegel as Peasant Bruegel was introduced by Karel van Mander; before the publication of van Mander's *Schilder-Boeck* in 1604, Bruegel the Elder was viewed, above all, as a follower of Hieronymus Bosch. According to Lodovico Guicciardini (1567) he was even described as a 'second Bosch' and Giorgio Vasari (1568) mentioned him in a similar way, as 'Girolamo Hertoghen Bos'.

Van Mander, who gathered his information more than thirty years after Bruegel's death, wrote the first biography of the artist. Although his account is often inaccurate and incorrect, to this day he remains our most important source for Bruegel's life. Bruegel was probably born in Breda or Antwerp around 1525. He trained as a painter in the workshop of Pieter Coecke van Aelst, who was one of the most highly regarded artists in the Low Countries and was instrumental in spreading the pictorial language of the Renaissance. The widely travelled Coecke, who would rise to become court artist to Emperor Charles V, was also active as a designer of tapestries and stained-glass windows, and regularly had his designs reproduced as copper engravings. Between 1527 and 1546, Coecke ran a workshop in Antwerp, after which he moved to Brussels near the court, where he lived and worked until his death in 1550. It was probably in the Brussels workshop that Bruegel learned his trade.

Bruegel is first documented in 1550 in Malines, where together with Pieter Baltens he worked on an altarpiece commissioned by the glove-makers' guild for their altar in St Rumbold's Church. Bruegel was there tasked with painting the exterior side of the panels in grisaille, from which we can deduce that the young artist was employed as the junior partner to Baltens—who already had a distinguished reputation as a landscape painter—as the latter the one to paint the interior side of the panels in colour. At all events, it was only in 1551–1552, after the work in Malines was completed, that Pieter Bruegel joined the Antwerp Guild of St Luke as a master

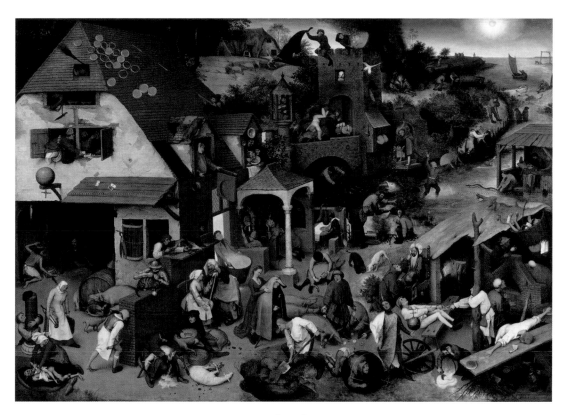

werk in 1551/1552 als vrijmeester in het Antwerpse Sint-Lucasgilde ingeschreven. Op dat ogenblik kan hij zich tijdelijk in de stad hebben gevestigd, maar documenten daarover ontbreken.

In 1552 bevond Bruegel zich in Italië; vermoedelijk was hij er via Lyon en over de Alpen van de Haute-Savoie heen gereisd. Nederlandse kunstenaars die vanuit Vlaanderen naar Italië reisden, waren vooral geïnteresseerd in de overblijfselen van de klassieke oudheid en in het werk van Italiaanse meesters als Rafaël en Michelangelo. Ook bij Bruegel was dat ongetwijfeld het geval, hoewel de Italiëreis bij hem vooral haar neerslag vond in tekeningen waarin hij zijn indrukken tijdens de overtochten van de Alpen verwerkte. Bruegel reisde niet alleen; hij werd begeleid door de schilder Marten de Vos en door de beeldhouwer Jacob Jonghelinck uit Antwerpen, wiens broer later een belangrijke verzameling schilderijen van Bruegel de Oude zou bezitten. De tocht voerde Bruegel in 1553 via Rome naar Napels, en verder nog tot aan het zuidelijkste punt van Calabrië. Later legde hij de beroemde Straat van Messina vast in een overweldigend precieze landschapstekening, die de

and probably—although we have no archival proof—settled in the city for the next few months.

In 1552, Bruegel set off on an extended trip to Italy, probably via Lyon and the Savoy Alps. Netherlandish artists who visited Italy from Flanders were mostly keen to see remains of classical antiquity and the works of Italian masters such as Raphael and Michelangelo. Bruegel's motives, too, were probably of an artistic nature. What impressed him above all on this Italian journey was the mountain scenery that he experienced on his crossings of the Alps and that he captured in drawings and sketches. Bruegel did not travel alone, but was accompanied by the painter Marten de Vos and the sculptor Jacob Jonghelinck from Antwerp, whose brother later assembled an important collection of Bruegel's paintings. In 1553, Bruegel travelled via Rome to Naples and from there to the most southern tip of Calabria. He would later produce an extraordinarily detailed landscape drawing of the famous Strait of Messina. It served as the basis of a copper engraving of a naval battle, made around 1560. Bruegel's journey back to Antwerp seems to

basis werd voor een rond 1560 uitgevoerde koper-gravure van een zeeslag. De terugreis naar Antwerpen verliep waarschijnlijk over Venetië, waar Bruegel zich intensief verdiepte in het werk van Titiaan en in prenten naar diens schilderijen.

Na zijn terugkeer in Antwerpen, waar hij met humanisten en geleerden als Abraham Ortelius omging, zette Bruegel in 1554/1555 de indrukken die hij tijdens zijn reis had opgedaan om in meerdere pentekeningen die in opdracht van de uitgever Hiëronymus Cock in koper gegraveerd werden. In 1555/1556 verscheen de twaalfdelige reeks van de *Grote landschappen*, die in het landschapsgenre een revolutie teweegbracht. Tijdens de volgende jaren leverde Bruegel aan Cock verscheidene ontwerpen voor religieuze en allegorische voorstellingen, waaronder *De zeven hoofdzonden*, *De verzoeking van de heilige Antonius* en *Het Laatste Oordeel*, die tussen 1556 en 1557 in druk verschenen. Al deze reeksen vertonen een duidelijke invloed van het werk van Hiëronymus Bosch.

Vanaf 1557 ontstonden Bruegels eerste schilderijen. Aanvankelijk moest hij als schilder nog zijn weg zoeken, maar met veel volharding verbeterde hij zijn techniek. Hij schilderde achtereenvolgens *De spreekwoorden* (1559) en *De strijd tussen Carnaval en Vasten* (1559), waarin hij de beeldspraak van zijn allegorische prenten naar het medium van de schilderkunst verlegde. Aan het einde van die ontwikkeling staan de macabere schilderijen *De triomf van de dood* en *Dulle Griet* (p.7), waarmee hij zijn reputatie als 'tweede Bosch' bevestigde.

have taken him via Venice, where he made an intensive study of the oeuvre of Titian and of prints made after Titian's works.

In 1554–1555, after his return to Antwerp, where the painter kept company with humanists and scholars such as Abraham Ortelius, Bruegel began translating the landscape sketches from his journey into pen-and-ink drawings that were then turned into copper engravings for the print publisher Hieronymus Cock. In 1555–56, Cock published a series of twelve large landscapes with which Bruegel revolutionized the representation of landscape. Bruegel went on to supply Cock with various designs for religious and allegorical scenes, such as *The Seven Deadly Sins*, *The Temptation of St Anthony* and *the Last Judgement*, which were published as prints between 1556 and 1557. All these series clearly show the strong influence that the work of Hieronymus Bosch had on Bruegel.

Bruegel produced his first paintings in 1557. Initially, he had to find his path as a painter, but with great perseverance he improved his technique. In 1559, he successively produced *Netherlandish Proverbs* and *The Fight between Carnival and Lent*, in which he translated the pictorial language of his allegorical prints into the medium of the art of painting. The last in this series are the macabre *Triumph of Death* and *Dulle Griet* (p.7), with which he confirmed his reputation as a 'second Bosch'.

In 1563, Bruegel married Mayken Coecke (c. 1545–78), the youngest daughter of Pieter Coecke and Mayken Verhulst (1518–99). At the

Twee apen
Two Monkeys
1562
Berlijn, Gemäldegalerie
Gemäldegalerie, Berlin

Boerendansen
Peasant Dance
ca. 1568
Wenen, Kunsthistorisches Museum
Kunsthistorisches Museum, Vienna

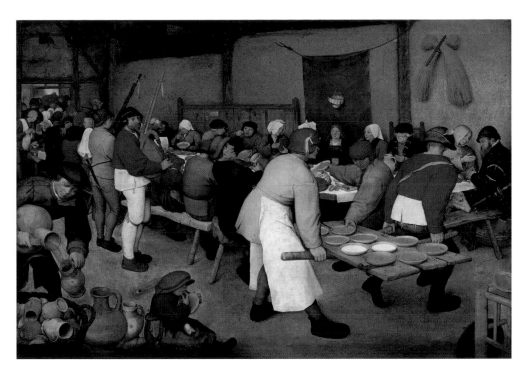

De Boerenbruiloft
Peasant Wedding
ca. 1568
Wenen, Kunsthistorisches Museum
Kunsthistorisches Museum, Vienna

In 1563 trouwde Bruegel met Mayken Coecke (ca. 1545-1578), de jongste dochter van Pieter Coecke en Mayken Verhulst (1518-1599). Op aanraden van zijn schoonmoeder, een van de toen beroemdste kunstenaressen van de Nederlanden, verhuisde hij naar Brussel, waar hij *De twaalf maanden, De boerenbruiloft* en *De kruisdraging* schilderde. Omstreden is de politieke en religieuze overtuiging van de schilder. Weliswaar had Bruegel aan het hof belangrijke beschermheren, zoals de machtige kardinaal Granvelle, maar toch schijnt hij zich in de onzekere tijd onder het bewind van Filips II niet meer veilig te hebben gevoeld. Volgens Van Mander gaf hij kort voor zijn dood zijn schoonmoeder opdracht meerdere tekeningen te verbranden waarvan de satirische inhoud hem en zijn familie de beschuldiging van ketterij kon opleveren. Bruegel stierf in 1569. Zijn twee zonen, Jan Brueghel de Oude en Pieter Brueghel de Jonge, werden door zijn schoonmoeder opgeleid en bleven nog tientallen jaren voldoen aan de vraag naar taferelen van hun overleden vader.

suggestion of his mother-in-law, who was then one of the leading women artists in the Netherlands, Bruegel moved to Brussels, where he produced *The Months of the Year cycle, The Peasant Wedding* and *Christ Carrying the Cross*. Debate surrounds the painter's political and religious convictions: although Bruegel had influential patrons at court, such as the powerful Cardinal de Grenville, in the politically unstable period during the reign of Philip II he seems to have no longer felt safe. Shortly before his death—so van Mander reports—he asked his mother-in-law to burn several drawings whose satirical content might have led to accusations of heresy against him and his family. In 1569 Bruegel died, leaving behind two sons, Jan Brueghel the Elder and Pieter Brueghel the Younger, who were trained by Bruegel's mother-in-law and continued to satisfy the demand for their father's pictorial inventions in the following decades.

Dulle Griet

Dulle Griet

1962 (?)

In zijn *Schilder-Boeck* uit 1604 wijdt de schilder en historiograaf Karel van Mander verscheidene bladzijden aan het leven van Pieter Bruegel de Oude. Hij vermeldt daarbij ook een aantal werken van de meester; sommige heeft hij zelf gezien, over andere heeft hij horen vertellen. Tot de laatste categorie behoort een schilderij waarvan hij vermoedt dat het zich 'in s'Keysers Hof' bevindt, dat wil zeggen in het bezit van de Duitse keizer Rudolf II in Praag. Hij beschrijft het als volgt: '... oock een dulle Griet, die een roof voor de Helle doet, die seer verbijstert siet, en vreemt op zijn schots toeghemaeckt is'. Het schilderij in het museum Mayer van den Bergh werd pas in 1900 met die beschrijving in verband gebracht. De hypothese dat dit het werk is dat Van Mander beschrijft, werd lange tijd in twijfel getrokken, maar het onlangs in de onderliggende tekening gevonden opschrift '*Griet*' lijkt ze te bevestigen.

Bruegelspecialisten zijn het nog steeds niet eens over de precieze betekenis - of moeten we veeleer over betekenislagen spreken? - van dit schilderij. Het behoort tot de werken die niet alleen door specifieke details maar ook door de apocalyptische sfeer van de voorstelling naar de beeldenwereld van Hiëronymus Bosch verwijzen. In zijn vroege prenten - bijvoorbeeld de *Verzoeking van de heilige Antonius* (1556), *Grote vissen eten kleine vissen* (1556) en de cyclus van de *Zeven hoofdzonden* (1556-58) - had Bruegel al met veel succes afzonderlijke motieven en misschien ook hele inventies uit het oeuvre van de beroemde, bijna een halve eeuw vroeger gestorven meester van 's Hertogenbosch verwerkt. Samen met de bijna gelijktijdig ontstane *Triomf van de dood* behoort de *Dulle Griet* tot de vroegste werken waarin hij zich ook als schilder een erfgenaam van Bosch toont.

Door een bizar, apocalyptisch landschap waarin vernietigende vuurzeeën woeden, rent een zonderling geklede vrouw met getrokken zwaard in de richting van de hellemuil. Vergeleken met de andere figuren in het schilderij, maar ook tegenover haar omgeving, ziet de vrouw er reusachtig uit. Over haar hemd en kleed draagt zij een borst-

In his *Schilder-Boeck* from 1604, the painter and historiographer Karel van Mander dedicates various pages to the biography of Pieter Bruegel the Elder. He also mentions a number of paintings by the artist, some of which van Mander had seen himself, others which he knew only from the descriptions of others. To this second category belongs a painting that van Mander believed was in the possession of the German Emperor Rudolf II in Prague, which he describes as follows: "A Dulle Griet ['Mad Meg'] who is stealing something to take to Hell. She wears a vacant stare and is strangely dressed." Only in 1900 was this description linked to the *Dulle Griet* painting. For many years, there was a lot of doubt regarding the identity of the painting that Mander refers to in this description. However, the inscription '*Griet*' that was recently discovered in the painting seems to confirm the connection.

Dulle Griet, whose meaning—or more precisely, layers of meaning—has still not been completely deciphered, belongs to those paintings in Bruegel's oeuvre in which the master evokes the pictorial world of Hieronymus Bosch, not only in various details but also through the apocalyptic atmosphere of the representation. In his early engravings—such as the *Temptation of St Anthony* (1556), *Big Fish eat Little Fish* (1556) and *the cycle of the Seven Deadly Sins* (1556–1558)—Bruegel had already successfully processed individual motifs, and perhaps also entire pictorial inventions, from the oeuvre of Bosch, the master from 's-Hertogenbosch who died nearly half a century before. *Dulle Griet* and *Triumph of Death*, produced around the same time, are two of the earliest surviving works in which Bruegel sets out to make himself the heir to the famous 's-Hertogenbosch master in the medium of panel painting, too.

In *Dulle Griet*, against a bizarre, apocalyptic landscape with fires raging in the background, a strangely clad female figure is hastening towards the vast jaws of Hell, her drawn sword in her right hand. The woman, who appears gigantic in comparison with her surroundings and the other

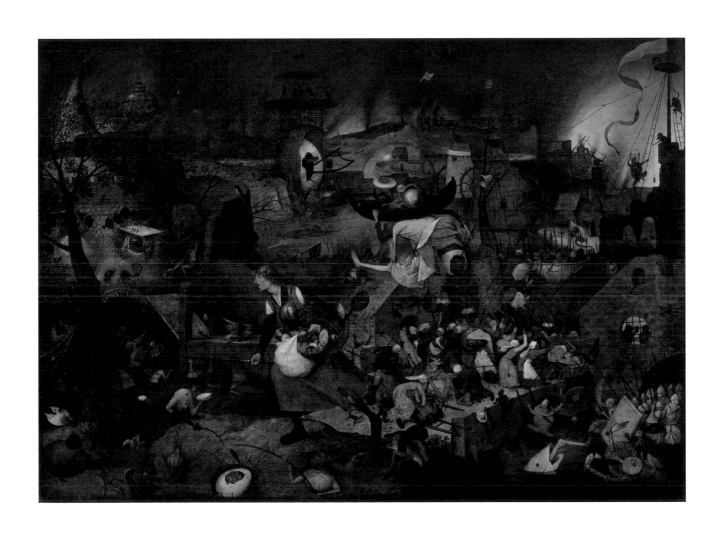

Olieverf op paneel, 117,4 x 162 cm Antwerpen, Museum Mayer van den Bergh, inv. nr. 788
Oil on panel, 117.4 x 162 cm Antwerp, Museum Mayer van den Bergh, inv. 788

kuras, en ze heeft een helm op waaronder dunne verwarde haren wapperen. Haar linkerhand steekt in een ijzeren handschoen; daarmee houdt zij een propvolle zak vast waaruit een tinnen kan puilt. Bovendien hangen aan haar linkerarm twee korven met daarin kostbaar vaatwerk en munten maar ook pannen en ander keukengereedschap. Ten slotte houdt zij ook nog een met ijzer beslagen geldkistje onder de arm geklemd. Langs de weg zitten allerlei monsterachtige gedrochten die recht uit het beeldrepertoire van Bosch en zijn talrijke navolgers lijken te komen. Niets kan de krijgszuchtige vrouw tegenhouden op haar weg naar de hel; zij is bereid om tot het bittere einde te vechten, desnoods met het keukenmes dat aan een touw aan haar gordel bengelt. Niet zonder humor voert Bruegel deze razende kenau in zekere zin op als de apocalyptische vrouw; tegelijk vertoont ze opmerkelijke gelijkenissen met zijn personificatie van de *ira* (de gramschap) in de prentenreeks *De zeven hoofdzonden*, die hij voor de Antwerpse uitgever Hiëronymus Cock ontworpen had.

In het spoor van deze Dulle Griet – 'dul' of 'dol' lijkt hier zowel 'dwaas' als 'uitzinnig' te betekenen – trekt een heel leger huisvrouwen plunderend en moordend door de wereld. Enkelen van hen dringen een huis binnen, anderen komen al met hun buit weer naar buiten, nog anderen gaan in razernij mensen en mengwezens te lijf die, hulpeloos op de grond liggend, aan de furie van de vrouwen overgeleverd zijn. Rechts onderaan naderen over het water gewapende mengwezens, klaar om de vrouwen te bekampen. Een tiental gewapende mannen hebben zich onder een vlag met een kookpot in een metalen schotel verschanst en nemen met hun kruisbogen het vrouwenleger onder vuur. Maar hun strijd lijkt uitzichtloos: de razende feeksen staan op het punt met ladders het laatste mannenbastion te bestormen.

In de *Dulle Griet* lijkt Bruegel de traditionele hiërarchische verhouding tussen man en vrouw om te keren; hij ensceneert de strijd tussen de seksen als een visioen van het einde der tijden en als de verkeerde wereld.

figures, has tied a breastplate over her dress and blouse and wears a gauntlet on her left hand and a helmet on her head, below which her thin, straggly hair flutters in the wind. In addition to two baskets containing not only valuable tableware and coins but also frying pans and other cooking utensils, she carries a treasure chest with iron fittings clamped under her left arm and clutches a large, bulging sack in her left hand, from which only a tin jug protrudes. The path at her feet is strewn with hideous monsters, which can probably be directly traced back to the repertoire of motives of Bosch and his many imitators. The belligerent female figure, it seems, will tolerate no opposition along her path to Hell; she is prepared to fight to the last, if need be, with the kitchen knife dangling on a rope from her belt. Bruegel has stylized this furious housewife not without humour as the woman of the Apocalypse, and she also exhibits remarkable similarities to the personification of *Ira* (Wrath) which Bruegel had designed as part of his *Seven Deadly Sins* series for the Antwerp print publisher Hieronymus Cock.

Behind the figure of this Dulle Griet (Mad Meg)—the word *dulle* means *mad*, probably in the sense of both crazy and furious—an entire army of housewives are pillaging and murdering their way through the world. Some are entering a house, others are exiting with their spoils, while others again attack people and hybrid creatures lying defenceless on the ground, exposed to the women's fury. At the bottom right, a company of creatures in armour are arriving by boat to battle against the women. In a metal cauldron flying a flag with a cooking-pot emblem, a group of armed men have taken cover and are firing on the female horde with their arbalests. Yet their fight seems hopeless: the women are already on the verge of scaling the cauldron with ladders and storming the last male bastion.

In *Dulle Griet*, Bruegel seems to have reversed the traditional hierarchy between men and women; he stages the battle of the sexes as an apocalyptic vision and as a world turned upside down.

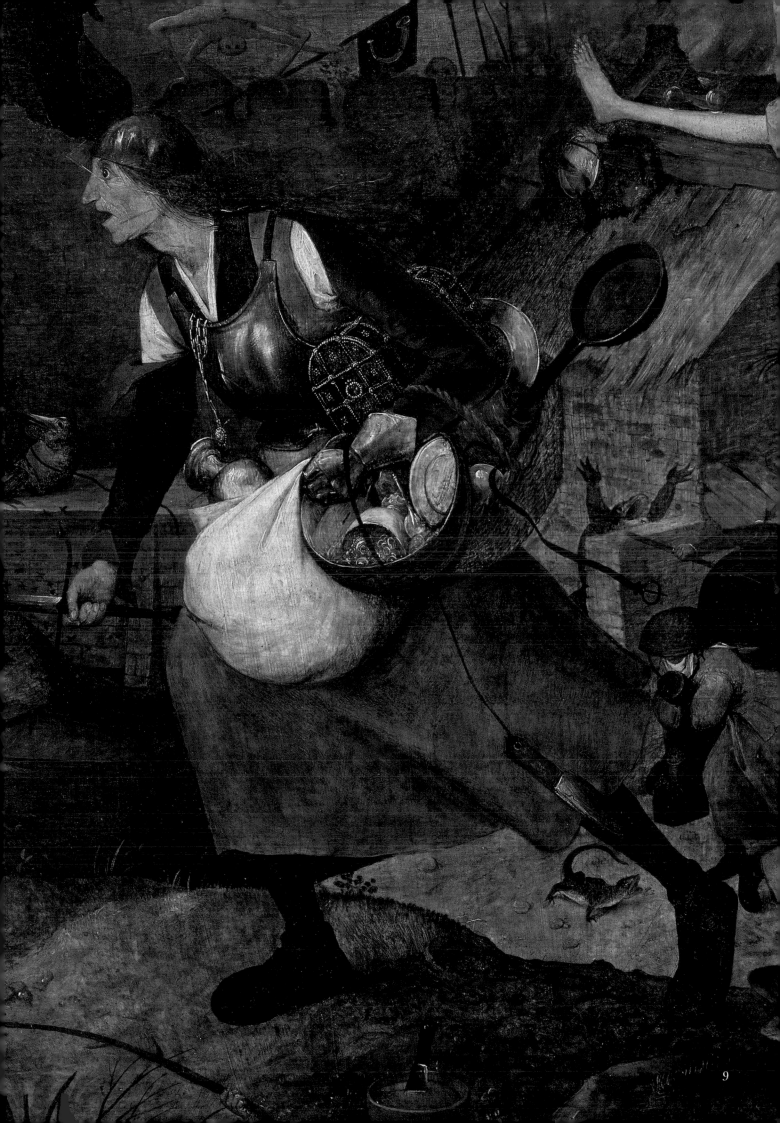

9

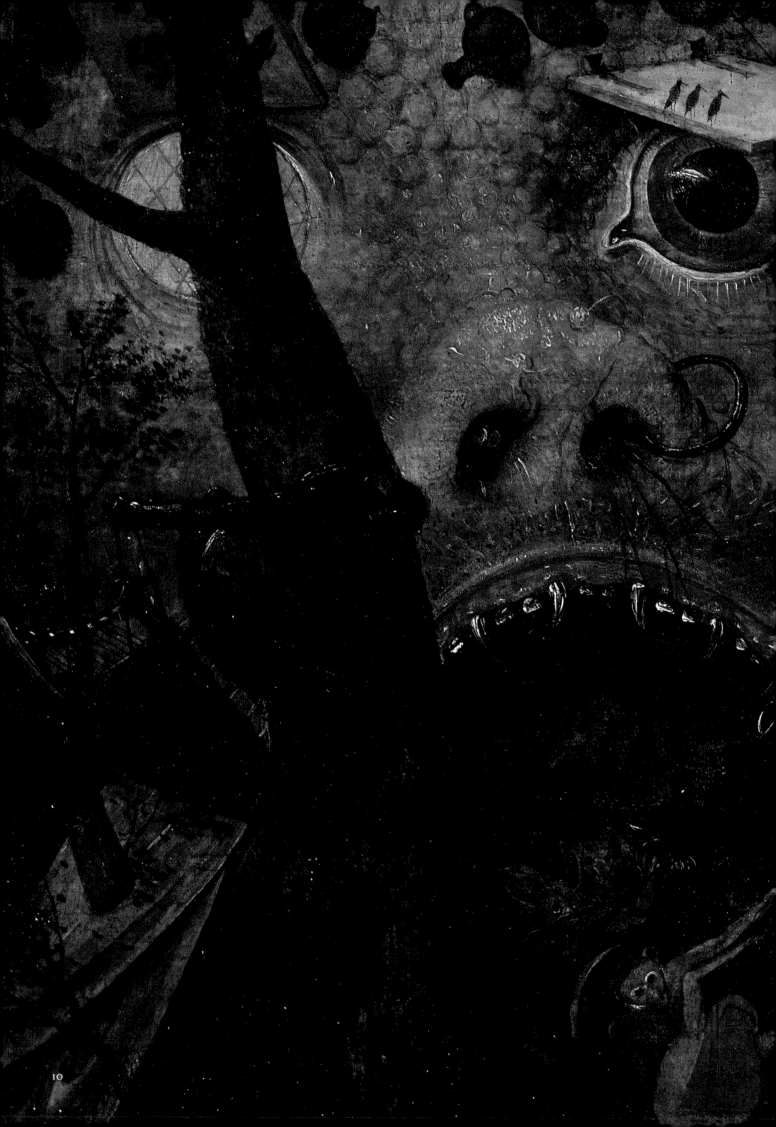

Moord en brand in een waanzinnige wereld
Murder and conflagration in a world gone mad

Na zijn terugkeer uit Italië begon Bruegel zich al snel als tekenaar te verdiepen in de kunst van Hiëronymus Bosch. Hij bestudeerde grondig de beeldtaal van de beroemde meester en gebruikte diens werk in ruime mate als bron van inspiratie. Vermoedelijk werd hij daartoe aangespoord door de Antwerpse uitgever Hiëronymus Cock, voor wie hij vanaf 1555 prenten ontwierp. Zo verschenen in 1557 bij Cock twee kopergravures waarop Hiëronymus Bosch als 'inventor' vermeld stond – in werkelijkheid waren ze door Bruegel ontworpen, die daarbij gebruik had gemaakt van motieven en inventies van Bosch. Ook de prentenreeks *De zeven hoofdzonden*, waarvan hij in 1557 de ontwerpen tekende, sluit nauw aan bij de beeldtaal van Bosch. Met dergelijke tekeningen en prenten groeide hij in zekere zin uit tot een 'nieuwe Bosch', de artistieke erfgenaam van de in 1516 gestorven schilder.

Toen Bruegel zich in het begin van de jaren 1560 meer en meer op de schilderkunst ging toeleggen, bleef het werk van Hiëronymus Bosch aanvankelijk zijn inspiratiebron. Zo gebruikte hij in *Dulle Griet* en andere werken uit die periode onmiskenbaar motieven uit schilderijen van zijn beroemde voorganger, aangevuld met talloze boschiaanse elementen van eigen maaksel. Die verschillende beeldmotieven combineerde hij op eigenzinnige wijze in de compositie, die hij helemaal op het narratieve van de voorstelling toespitste.

Bruegel grijpt hier duidelijk terug op de beeldtaal van Bosch, al hebben diens motieven bij hem een grondige transformatie ondergaan. Het machtige bolwerk dat de linkerzijde van het schilderij inneemt, is daar een voorbeeld van. De ingang van het bouwsel wordt gevormd door de muil van een gedrocht dat verschrikt naar de naderende furie kijkt. De gapende muil van de hel die de verdoemden opslokt, was een vertrouwd beeld in de 15e-eeuwse boekverluchting. Bij Bosch, die in vele van zijn schilderijen antropomorfe constructies zoals gebouwen en boten toont, werd zij een zelfstandig motief. Ook Bruegel voert hier de hellemuil ten tonele (p.10). De poort van het bouwwerk doet denken aan de geschubde kop van een reusachtig reptiel waarvan het ene, wijd open oog op dat van een uil lijkt, terwijl het andere een verlicht rond venster blijkt te zijn. De wenkbrauwen worden gevormd door twee rijen aarden kruiken; een lap rode stof die over de twijgen van een boom hangt, vormt het oor van het monster (p.16). De

Soon after his return from Italy, Pieter Bruegel began making drawings based on a close study of the art of Hieronymus Bosch, for which he thoroughly studied the pictorial imagery of the famous master and used the master's work as a source of inspiration. The stimulus for these drawings probably came from the Antwerp print publisher Hieronymus Cock, for whom he had designed engravings since 1555; examples are the two copper engravings that Bruegel produced for Cock in 1557, which call Hieronymus Bosch the 'inventor', but which were actually created by Bruegel himself using a compilation of motifs and inventions by Bosch. In 1557, Bruegel continued these borrowings from Bosch's pictorial imagery with his designs for *The Seven Deadly Sins* series of engravings. By means of such drawings and engravings he established himself to a certain extent as a 'new Bosch' and as the artistic heir of the earlier master, who had died in 1516.

In the beginning of the 1560s Bruegel increasingly applied himself to panel painting and initially Hieronymus Bosch continued to be his source of inspiration. In *Dulle Griet* and other pieces produced during that period, Bruegel makes unmistakable reference to motifs from works by his celebrated predecessor, which he supplements with numerous Bosch-style ideas of his own. He combines the various motifs in idiosyncratic manner in the composition, which at all times accentuates the narrative element of the representation.

Although Bruegel draws plainly upon the pictorial imagery of Bosch, he subjects the latter's motifs to a comprehensive process of transformation. The massive bastion dominating the left-hand side of the painting is a case in point: the entrance to the structure is represented as the mouth of a monster that is watching the fury-like 'Mad Meg' with fear and horror. The motif of the jaws of Hell that swallow the doomed, originally found in 15th-century illuminated manuscripts, took on its own life in many of Bosch's paintings in which he shows anthropomorphic entities that serve as buildings, boats, etc. Bruegel likewise shows the jaws of Hell as belonging to a living creature (p. 10): what appears to be a building resembles the scaled head of a reptile, who has one eye resembling that of an owl and another eye that appears to be an illuminated round window. In place of eyebrows the creature has earthenware jugs, and the length of red cloth caught in the

opengesperde muil is voorzien van een rij scherpe, haast kristalachtig doorschijnende tanden; in de donkere holte huizen schimmige gedaanten die aan vleermuizen en andere wezens van de duisternis doen denken. Ook de uil die uit het linkerneusgat van het monster tevoorschijn komt, is als nachtdier een symbool van het kwaad, dat regelmatig in werken van Bosch opduikt - misschien een subtiele hommage aan de meester uit 's Hertogenbosch.

Een ander boschiaans motief is de harp die uit een ei komt (p. 17). Bij Bosch verwijzen muziekinstrumenten naar verlokking en bekoring, maar Bruegel gaat nog een stap verder: bij hem worden de snaren van het instrument de draden van een web waarin de spin op haar slachtoffer wacht. De meiboomachtige constructie boven het omhulsel van het ei, waarop kikvorsachtige wezens dansen, de duivelse gestalten die achter het ei op de loer liggen en ten slotte het picknickpartijtje van een voorname vrouw in gezelschap van een duivel zijn de extra's waarmee Bruegel op het boschiaanse motief zijn eigen stempel drukt.

De razende feeks die met getrokken zwaard en beladen met buit naar de hellemuil stormt, is een personage van Bruegels eigen vinding (pp. 14-15); de allegorische figuur die in zijn prentenreeks *De zeven hoofdzonden* de toorn (*Ira*) belichaamt, diende daarbij als basis. Niet alleen de hellemuil, ook de op de grond rondscharrelende gedrochten - koppoters, reptielen en amfibieachtige wezens - slaan de aanstormende helleveeg met angst en ontzetting gade. In de onderliggende tekening schreef Bruegel bij deze figuur 'Griet'. Dat bewijst niet alleen dat dit schilderij het door Van Mander vermelde werk is, het bevestigt ook dat *Dulle Griet* de oorspronkelijke titel was.

Zoals in al zijn schilderijen is Bruegel er ook hier in geslaagd zijn figuren met ogenschijnlijk eenvoudige artistieke middelen een maximale uitdrukkingskracht te geven. Met name in de suggestieve weergave van complexe bewegingen en handelingen weet de schilder - één blik op het vrouwenleger in de achtergrond maakt dat duidelijk - met een minimum aan middelen het grootst mogelijke effect te bereiken, waarbij de interactie van de mensen centraal staat.

branches of a tree forms the shape of an ear (p. 16). Teeth of almost crystalline transparency line the beast's gaping jaws, while inside its mouth we can make out shadowy figures resembling bats and other creatures of darkness. As a nocturnal bird, the owl staring out from the monster's left nostril is a symbol of evil that regularly appears in works by Hieronymus Bosch; it is possible that Bruegel has included the motif as subtle homage to the Brabant artist.

The motif of the harp hatching out of an egg (p. 17) also originally stems from Bosch. Although Bosch used the representation of musical instruments as an allusion to seduction and temptation, Bruegel goes a step further: here the strings of the harp quite literally become a web at the centre of which a spider malevolently awaits her victim. In the maypole-like construction on top of the egg, around which frog-like beings are dancing, in the fiendish creatures lurking behind the egg, and in an aristocratic lady who is dining in the company of a devil, we recognize the ingredients through which Bruegel makes Bosch's motif his own.

The central figure of *Dulle Griet*, storming towards the jaws of Hell with her plundered spoils and her drawn sword (pp. 14-15), is an invention by Bruegel and is based on the personification of Wrath (*Ira*) in his own *Seven Deadly Sins* cycle. She is a terrifying figure whose approach is watched fearfully by the face of Hell as well as by the monsters scurrying around—the 'head-footer', reptiles and amphibian. Bruegel named this figure Griet (a short form of Margaret) in his underdrawing, which not only undoubtedly establishes the identification of the panel with the painting mentioned by Karel van Mander, but also confirms that *Dulle Griet* was indeed the original title.

As always in his paintings, Bruegel succeeds in *Dulle Griet* in infusing his figures with extraordinary expressive power using a remarkable economy of artistic means. With his shorthand characterization of complex movements and sequence of events, the painter—as directly illustrated by the army of women in the background—achieves maximum effect with minimal input, placing human interaction at the centre of his focus.

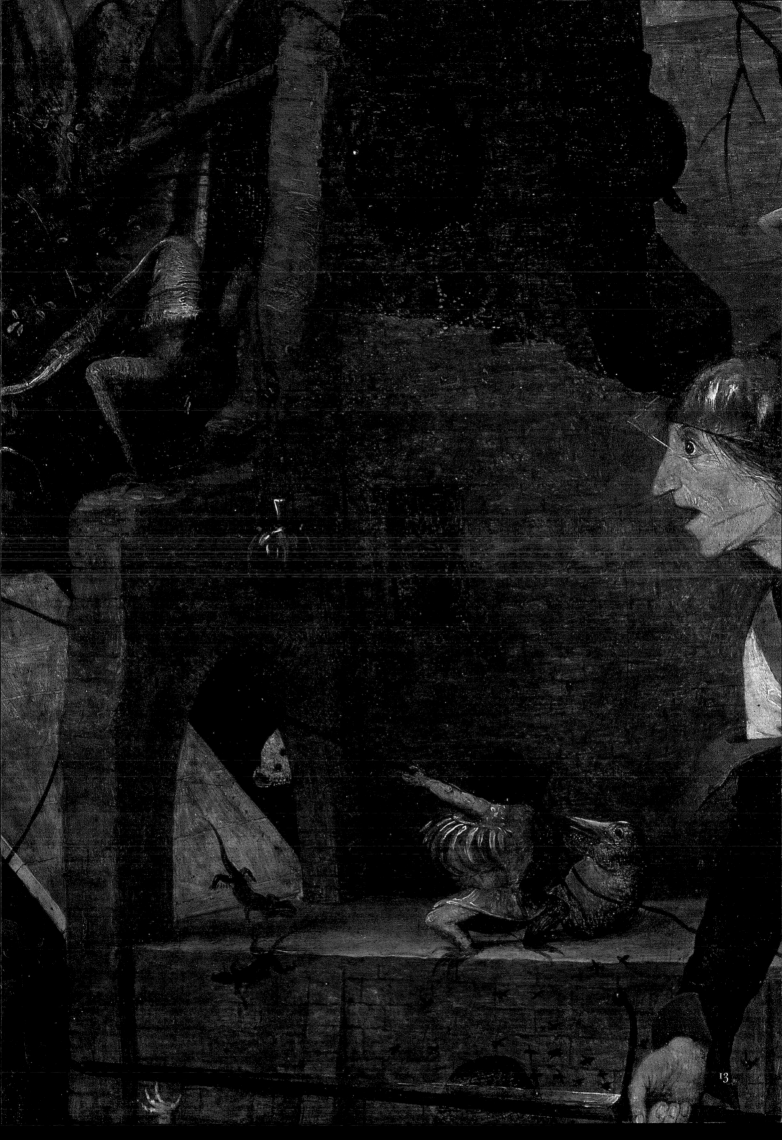

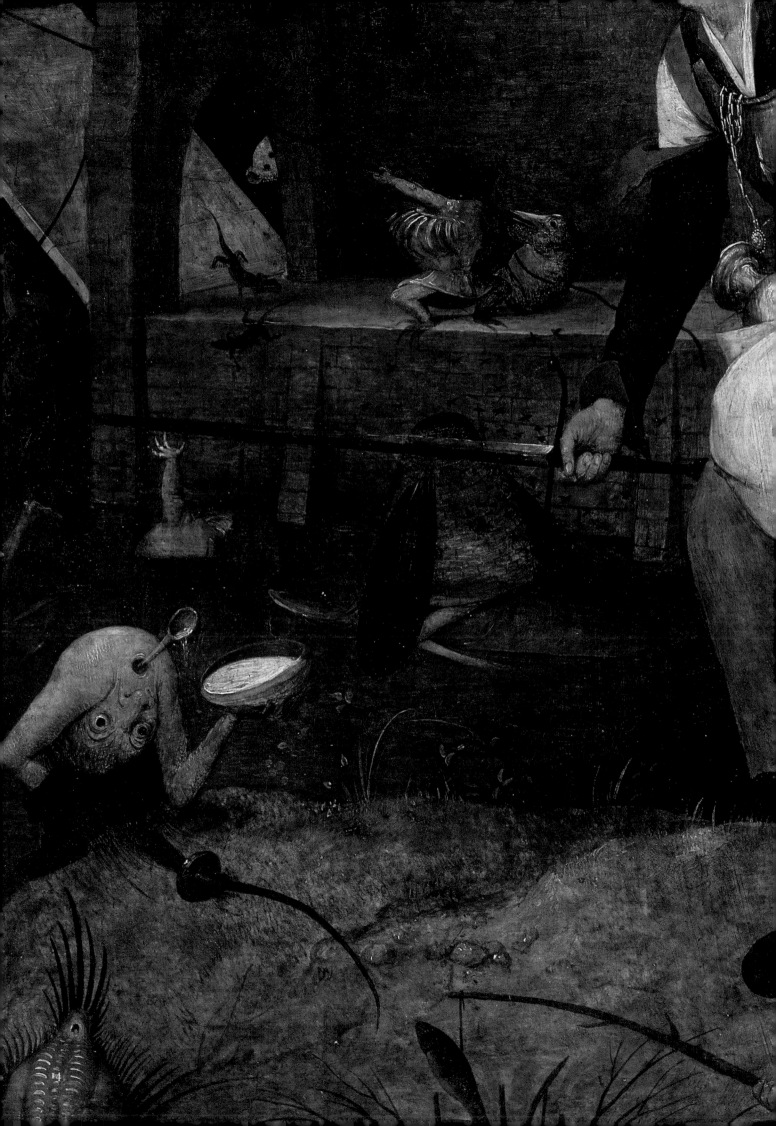

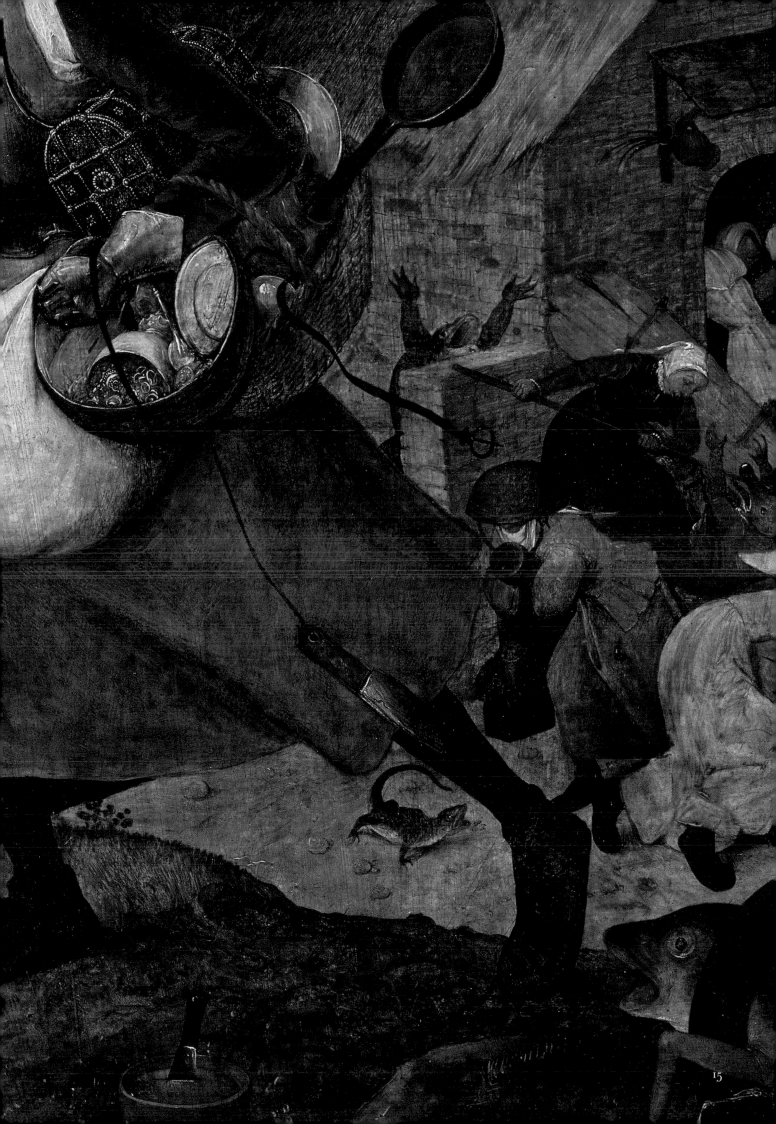

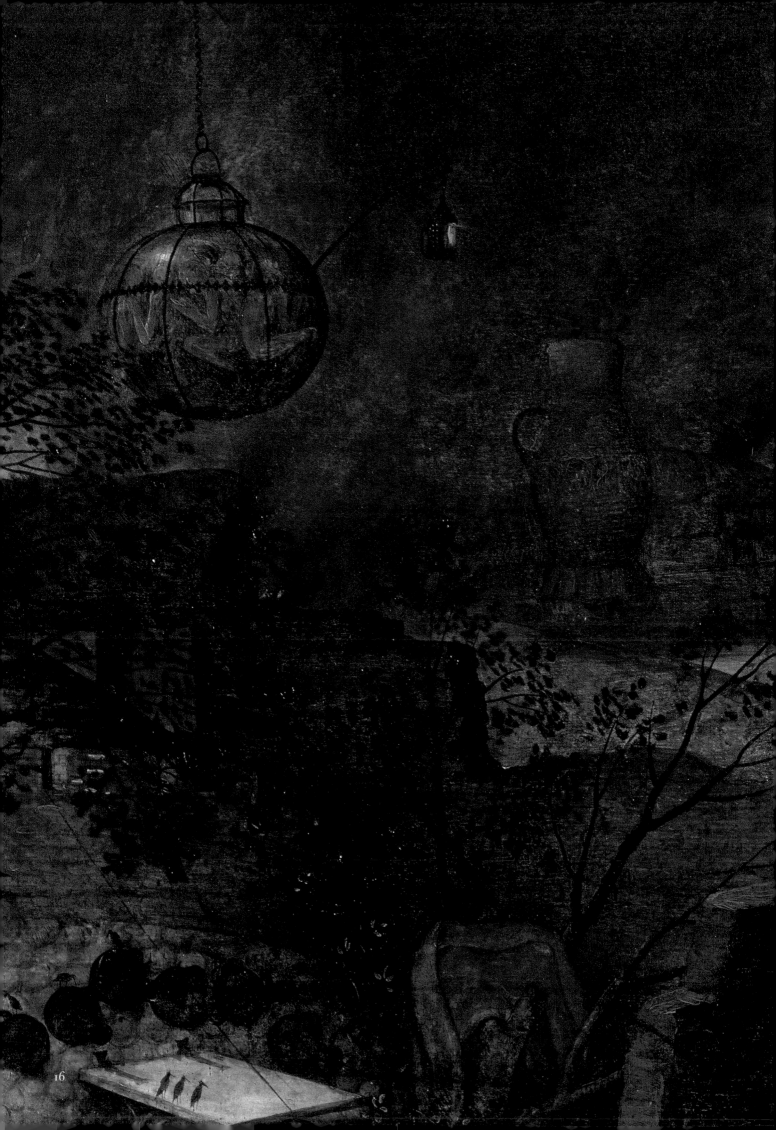

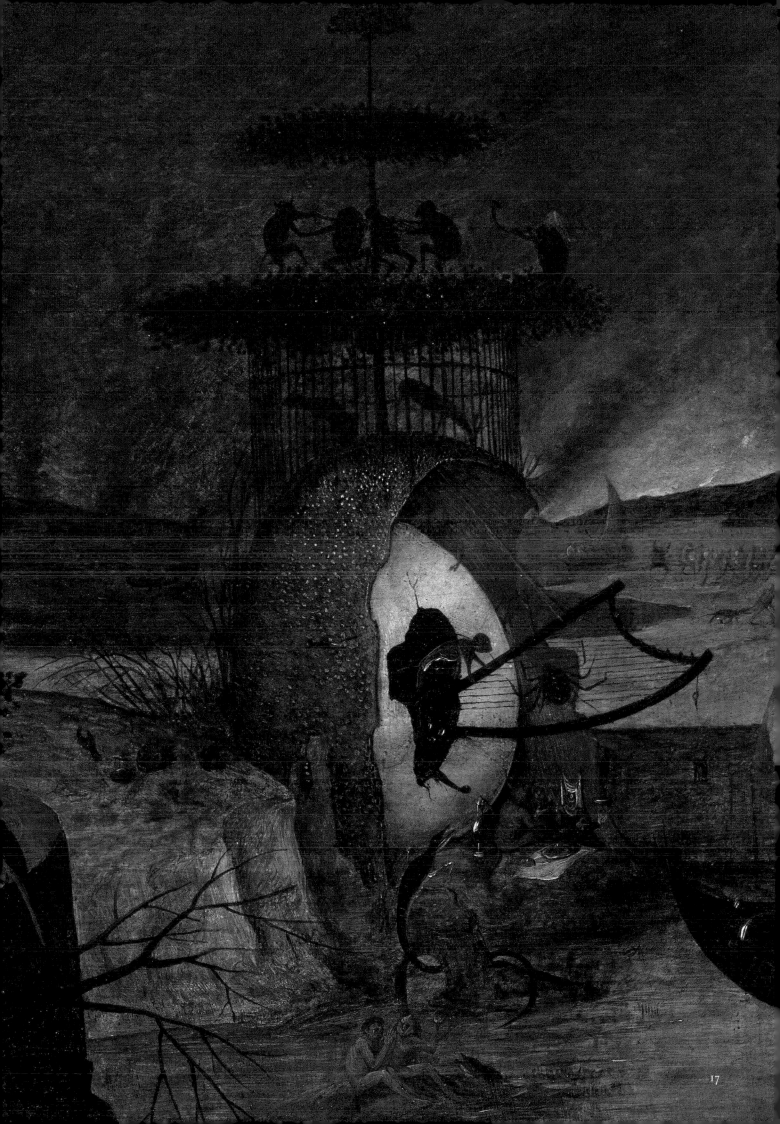

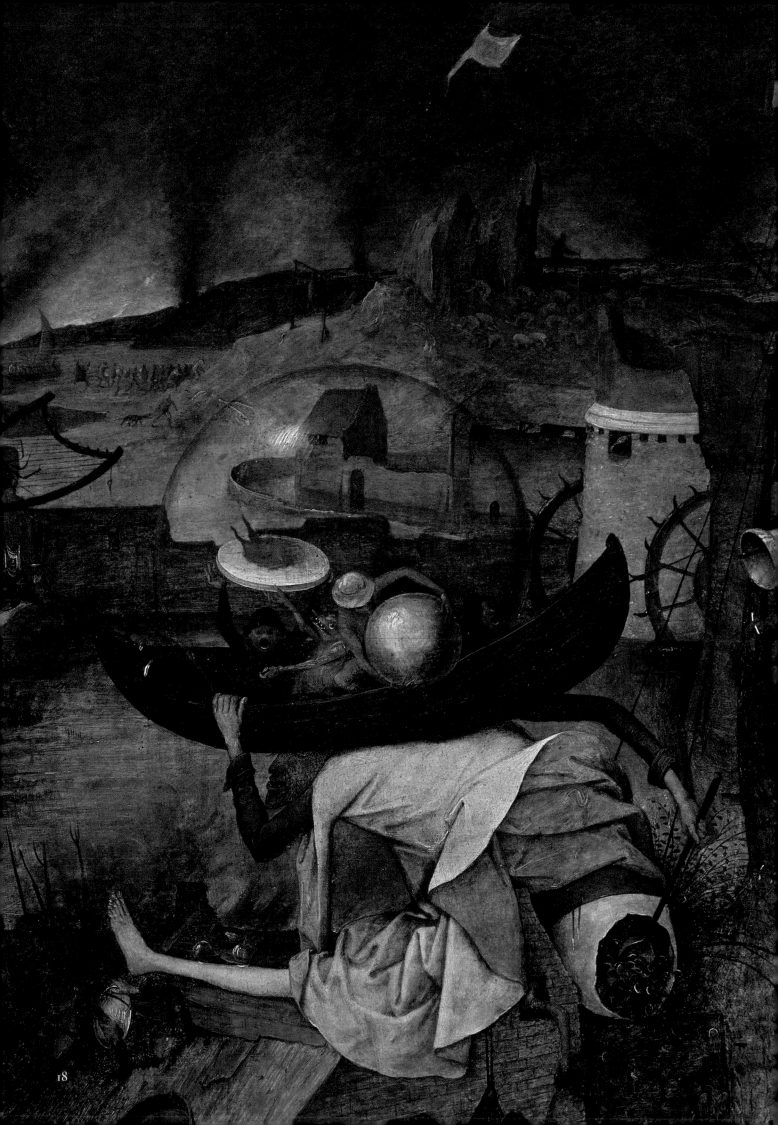

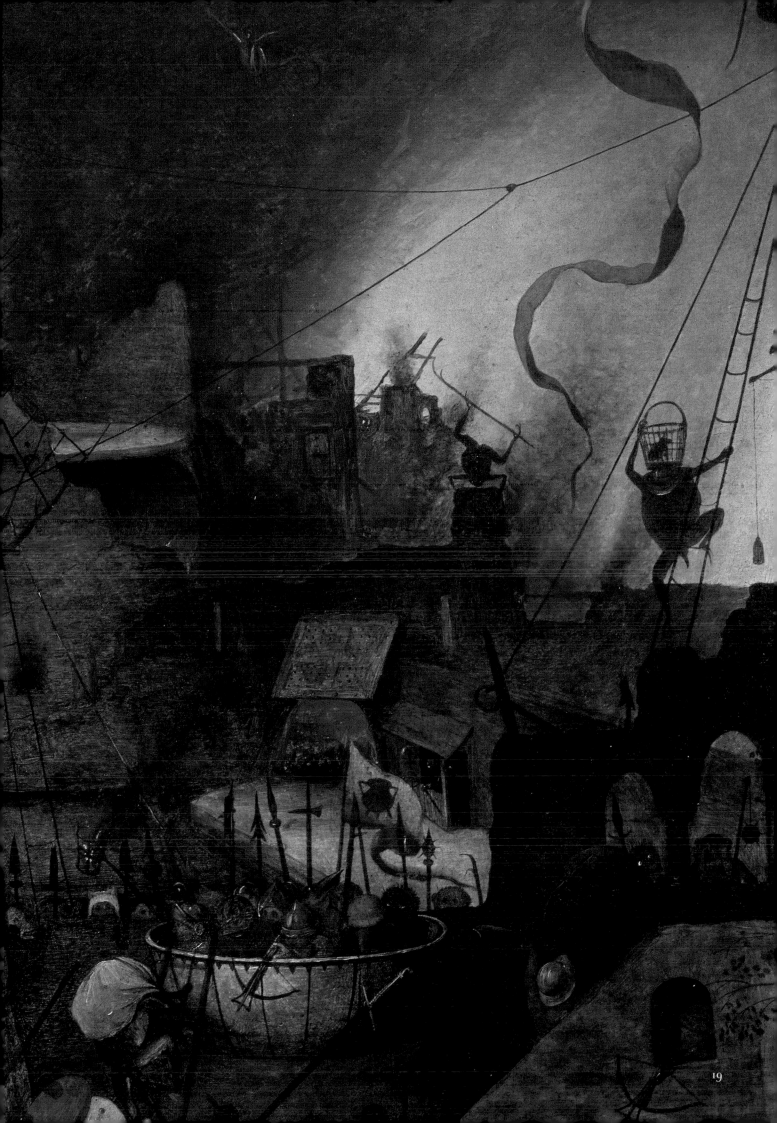

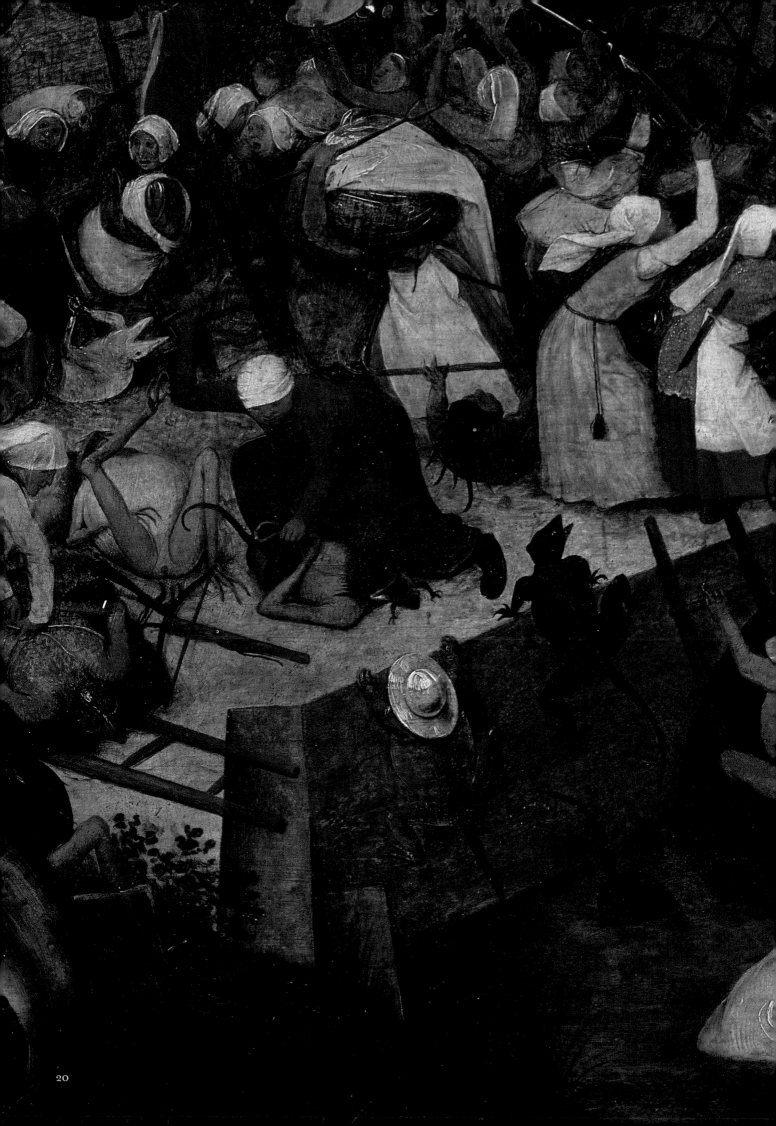

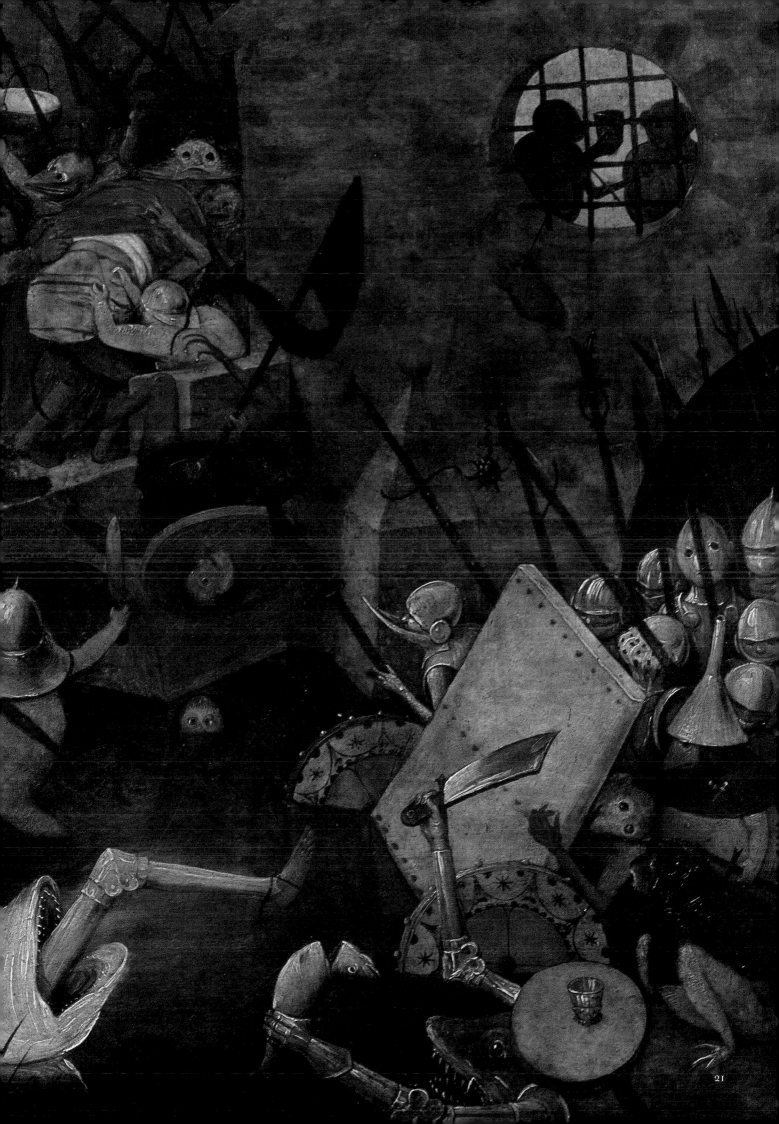

De bouw van de toren van Babel
The Tower of Babel

1563

Na zijn terugkeer uit Italië was Pieter Bruegel de Oude aanvankelijk vooral actief als tekenaar en ontwerper van kopergravures, die door de Antwerpse uitgever Hiëronymus Cock uitgegeven en verkocht werden. Met zijn taferelen uit het Oude en het Nieuwe Testament, geënsceneerd tegen indrukwekkende landschapsachtergronden, verwierf hij al snel bekendheid. Ook zijn allegorische en moraliserende voorstellingen hadden veel succes; daarin greep hij regelmatig terug op de taferelen van Hiëronymus Bosch, en al spoedig behoorde hij tot diens belangrijkste navolgers. Tegen het einde van de jaren 1550 begon Bruegel zich meer en meer op de schilderkunst toe te leggen. Het begin van zijn bloeitijd als schilder valt ongeveer samen met zijn verhuizing van Antwerpen naar Brussel, waar hij zich ten laatste in 1563 vestigde.

Van de twee eigenhandige versies van de *Bouw van de toren van Babel* die bewaard zijn gebleven (de andere bevindt zich in Rotterdam) is dit de grootste en de oudste. Het paneel werd in 1604 in het *Schilder-Boeck* van Karel van Mander beschreven als 'een groot stuck, wesende eenen thoren van Babel, daer veel fraey werck in comt, oock van boven in te sien'. Het onderwerp is ontleend aan het Oude Testament, met name het boek Genesis (11, 1-9). Daar heet het dat alle mensen op aarde slechts één taal spraken en dezelfde woorden gebruikten. Zij vatten het plan op om met tegels die zij als bouwstenen gebruikten een stad te bouwen met een toren die tot in de hemel zou reiken. Maar God dwarsboomde hun hoogmoedige plannen: Hij bracht verwarring in hun taal zodat zij elkaar niet meer begrepen en zich over de hele aarde verspreidden. Daarmee kwam er een einde aan de bouw van de stad, die de naam 'Babel' kreeg (het Hebreeuwse woord voor 'verwarring'). Het verhaal gold als *exemplum* voor hoogmoed die door God bestraft wordt. De verwoesting van Babylon (Babel) als straf voor de zonden van haar bewoners wordt ook in het nieuwtestamentische boek van de Openbaring van Johannes (18) beschreven.

In theologische geschriften en ook in latere voorstellingen worden de twee verhalen vaak met elkaar verbonden. Bruegel beeldt alleen de bouw van de reusachtige toren af. Het is een kegelvormige constructie, waarvan de bouwlagen spiraals-

After his return from Italy, Pieter Bruegel the Elder made a name for himself initially as a draughtsman and designer of copper engravings that were published and sold by the Antwerp print publisher Hieronymus Cock. Bruegel rapidly built up a reputation with scenes from the Old and New Testament set against impressive landscape backgrounds. He also became celebrated for his fantastical, moralizing representations in which he regularly drew upon the pictorial repertoire of Hieronymus Bosch. He was soon considered one of the latter's most important followers. At the end of the 1550s, Bruegel turned to the medium of panel painting, and his period of great success as an artist commenced with his move from Antwerp to Brussels, where he lived from 1563 onwards.

The Vienna *Tower of Babel*—the larger and earlier of two autograph treatments of the subject that have been preserved (the other is in Rotterdam)—is described by Karel van Mander in his 1604 *Schilder-Boeck* as "a large picture with a Tower of Babel and many handsome details that you can also look down into from above". The subject of the painting is taken from the Old Testament and is considered an example of divine punishment for human pride. The story of the Tower of Babel is told in the Book of Genesis (11:1-9). Long ago, when everyone still spoke a single language and used the same words, the people decided to bake clay bricks and build a great city with a tower that would reach to the skies. God destroyed their arrogant plans by giving them different languages, so that neither the construction of the city nor the building of the tower could be completed. The people, no longer able to understand each other, scattered all over the world. The city was called Babel (derived from the Hebrew word for 'confusion') or Babylon—the city that, in the Revelation of St John (Rev. 18), is destroyed in order to expiate the sins of its inhabitants.

Although the construction and destruction of the tower and city are often treated jointly in theological writings and likewise in later works of art, Bruegel's bold composition shows solely the building of the gigantic tower. The floors of the unfinished structure seem to spiral upwards, like a snail's shell, and feverish activity surrounds the structure: people and animals are at work

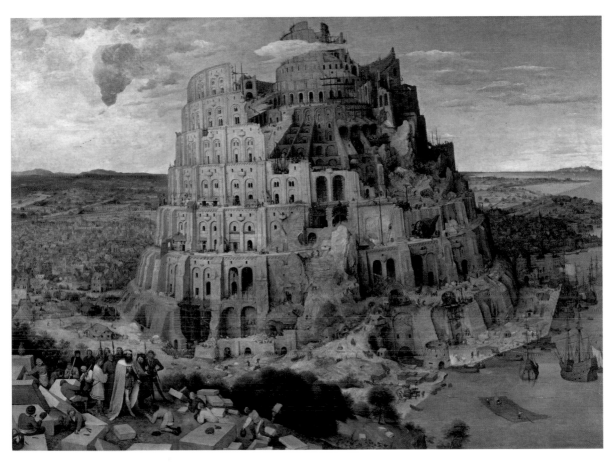

Olieverf op paneel, 114 x 155 cm Wenen, Kunsthistorisch museum, Gemäldegalerie, inv. GG 1026
Oil on panel, 114 x 155 cm Vienna, Kunsthistorisches Museum, Gemäldegalerie, inv. GG 1026

gewijs omhoog lijken te lopen, zoals de windingen van een slakkenhuis. Op en rond het gebouw heerst een koortsachtige bedrijvigheid; overal zijn mensen en dieren aan het werk, en op alle niveaus zien we steigers, door tredmolens aangedreven kranen en andere bouwmachines. De enorme toren verheft zich boven een weids landschap, aan de oever van een machtige stroom die aan de verre einder in de zee uitmondt. Rechts op de voorgrond brengen enkele heel gedetailleerd weergegeven schepen en vlotten materiaal naar de bouwplaats. Links en rechts van de toren kijken we uit over de huizenzee van de stad Babylon, omgeven

everywhere and on all floors there are scaffolds, cranes powered by tread wheels and other construction tools. The huge tower rises above a wide landscape and directly overlooks a large expanse of water that leads to the sea on the horizon, on which a number of minutely detailed sailing boats and rafts are arriving with fresh building supplies. Behind the tower, the city of Babylon spreads in a sea of houses right up to a monumental city wall. There is no doubt that Bruegel has based his representation of the tower upon his drawings of the Colosseum in Rome, which he created in 1553 during his stay in Italy. The amphitheatre served

door een monumentale stadsmuur. Bij zijn voorstelling van de torenconstructie greep Bruegel ongetwijfeld terug op tekeningen van het Colosseum die hij in 1553 tijdens zijn verblijf in Rome gemaakt had. Het amfitheater diende hem tot voorbeeld voor de structuur van het bouwwerk en bij het uitwerken van architecturale details; wellicht vond hij er ook de inspiratie voor humoristische tafereeltjes, zoals wasgoed dat onder de gewelven van de toren te drogen hangt.

Waarschijnlijk liet Bruegel zich, zowel wat de compositie als wat de pi021 uitwerking betreft, ook inspireren door een schilderij van Jan van Eyck met hetzelfde onderwerp. Dat werk is evenwel niet bewaard gebleven. Hoe het eruitzag, kunnen we ons min of meer voorstellen aan de hand van zijn *Heilige Barbara* uit 1437 (collectie KMSKA Antwerpen); het is het enige schilderij dat in aanmerking komt als mogelijke voorloper van Bruegels compositie, die evenwel veel monumentaler opgevat is.

Bruegel baseerde zich niet alleen op de Bijbeltekst. Zoals vermoedelijk ook Jan van Eyck gebruikte hij tevens de *Antiquitates Judaicae van Flavius Josephus*. Links op de voorgrond is koning Nimrod, die volgens deze auteur de opdrachtgever van de toren was, met zijn gevolg voorgesteld. De *bouw van de toren van Babel* ontstond wellicht in opdracht van de Antwerpse koopman Nicolaes Jonghelinck (1517-1570), die een belangrijk mecenas was van Bruegel. Jonghelincks boedelinventaris uit 1556 vermeldt meerdere schilderijen van hem, waaronder de beroemde zesdelige cyclus van de 'Twaalf maanden'. De *Bouw van de toren van Babel* uit zijn bezit kwam later in de collectie van keizer Rudolf II in Praag terecht.

as a model for the structure and details of the painted architecture and probably also inspired humorous details such as the laundry hanging out to dry beneath the arches of the Tower of Babel.

With regard to his composition and its painterly execution, Bruegel probably was inspired, among others, by a painting, today lost, of the same subject by Jan van Eyck. We can more or less imagine what that painting looked like, on the basis of van Eyck's *St Barbara* of 1437 (collection Royal Museum of Fine Arts Antwerp); it is the only painting that can be considered a possible forerunner to Bruegel's composition, which is considered to be far more monumental. Like van Eyck in his lost painting, Bruegel did not base his work solely upon the biblical text but also took up the historiographical work by the Jewish historian Flavius Josephus in his *Antiquities of the Jews*, as shown by the representation of King Nimrod in the left-hand foreground. He, according to Josephus, commissioned the construction of the tower.

The Tower of Babel was produced in 1563, probably on behalf of the Antwerp merchant Nicolaes Jonghelinck (1517–70), one of the artist's most important patrons. Jonghelinck's estate inventory for 1556 includes several paintings by Bruegel, including the famous six-part cycle of the twelve months. *The Tower of Babel* eventually passed into Emperor Rudolf II's collection of art in Prague.

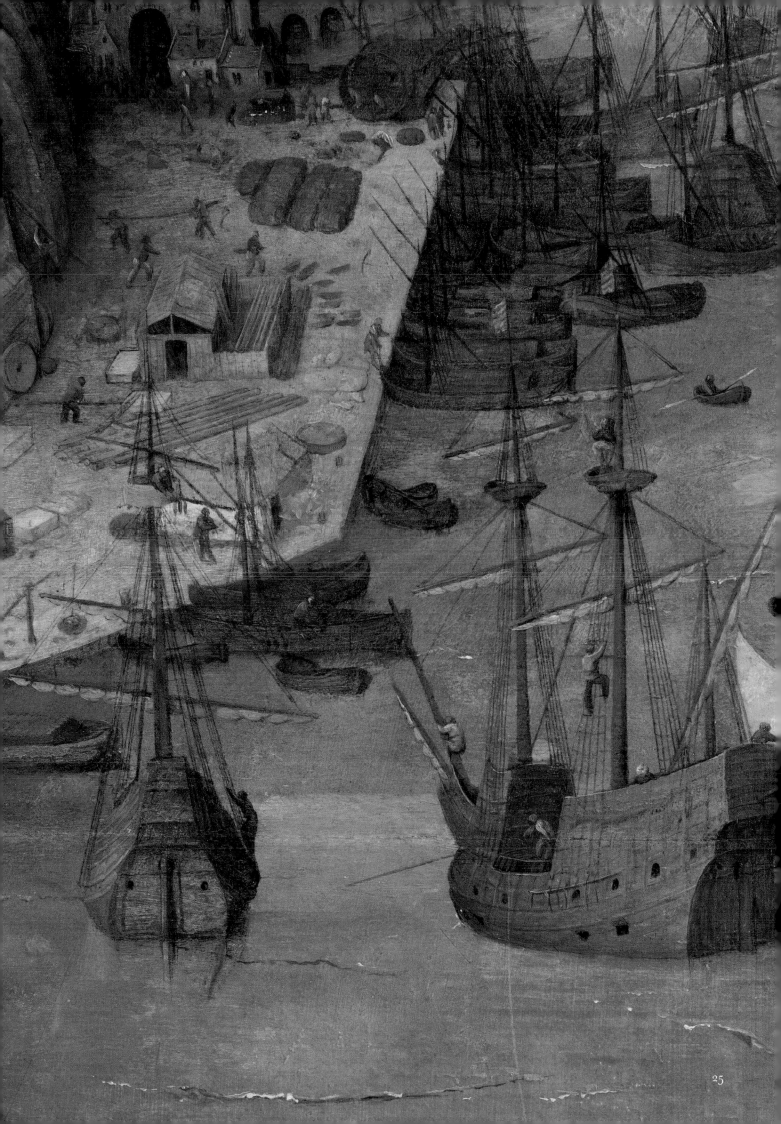

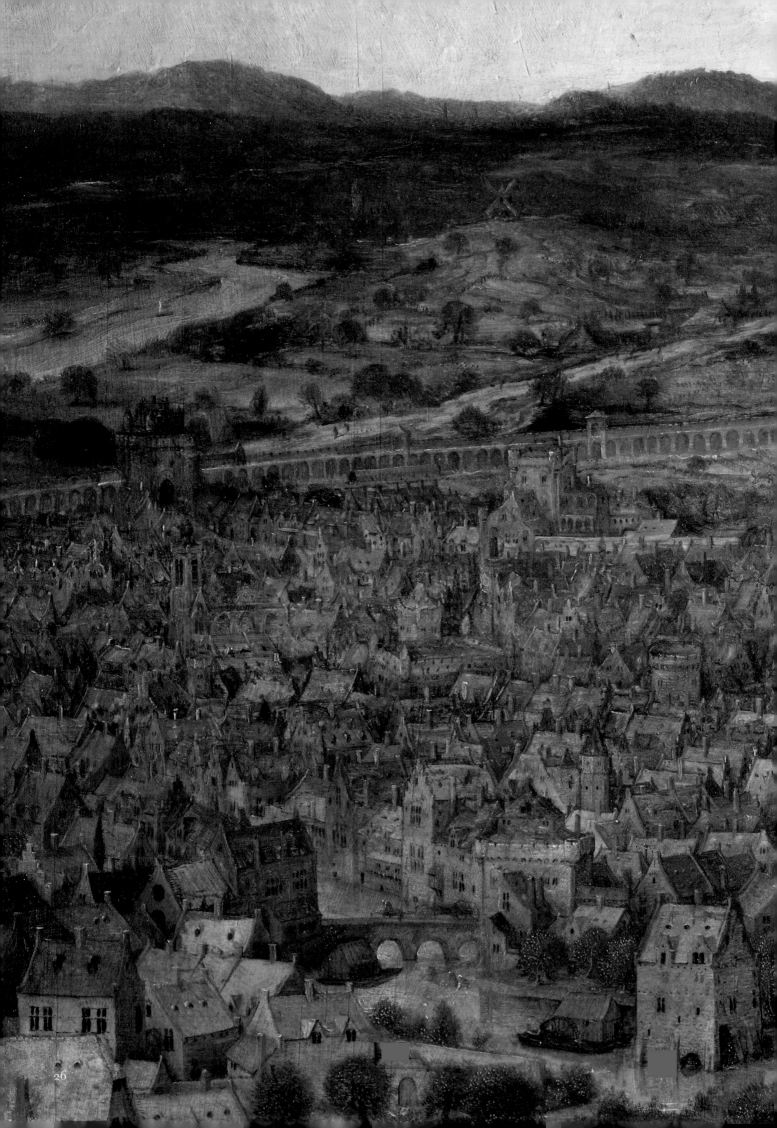

Eenen thoren van Babel, daer veel fraey werck in comt
A Tower of Babel with many handsome details

Tijdens zijn opleiding in het Brusselse atelier van de schilder, ontwerper en architect Pieter Coecke van Aalst (1502-1550) moet Pieter Bruegel ruimschoots de gelegenheid hebben gehad om kennis te maken met het werk van Mayken Verhulst (1518-1599), de tweede vrouw van de meester. Deze uit Mechelen afkomstige kunstenares – zijn latere schoonmoeder – was al tijdens haar leven een gevierde miniaturiste, die geroemd werd om haar bedrevenheid met waterverf en tempera. Het is beslist mogelijk dat zij Bruegel niet alleen de techniek van het schilderen op doek leerde, maar hem ook vertrouwd maakte met de beginselen van de miniatuurkunst. De miniatuurachtige tafereeltjes in Bruegels schilderijen en zijn vermogen om de kleinste details herkenbaar weer te geven, wijzen in de richting van een opleiding als miniaturist, iets wat door zijn vroege biografen verbazend genoeg niet vermeld wordt. De betekenis van de Vlaamse miniatuurkunst als iconografische bron voor Bruegels oeuvre wordt nog steeds onderschat; vroege bronnen bevestigen nochtans dat hij in Rome samenwerkte met de Romeinse miniatuurschilder Giulio Clovio (1498-1578), het bewijs dat hij op dat terrein inderdaad actief was.

Met zijn buitengewone rijkdom aan details behoort de *Toren van Babel* tot de schilderijen van Bruegel die niet alleen door de grootte van de figuren maar ook uit iconografisch oogpunt nauw bij de miniatuurkunst aansluiten. Het oudtestamentische verhaal was al tegen het einde van de 15e eeuw een vertrouwd thema in de Vlaamse boekverluchting; in het begin van de 16e eeuw werd het bijvoorbeeld nog geschilderd door de befaamde miniaturist Simon Bening (ca. 1483-1561), werkzaam in Brugge in de omgeving van Gerard David. Bruegel liet zich voor zijn monumentale voorstelling van de toren echter niet alleen door de miniatuurkunst inspireren; hij oriënteerde zich ook op antieke voorbeelden en ontleende belangrijke architecturale elementen aan de ruïne van het Colosseum in Rome. Hij plaatste de toren tegen de achtergrond van een uiterst gedetailleerd stadsgezicht, in een weids panoramisch landschap, dat eveneens sporen van de beschaving vertoont; zo komt de betekenis van het bouwwerk als symbool van de menselijke hybris duidelijk tot uiting.

Met een weergaloze precisie en oog voor detail schilderde Bruegel de stad met zijn bochtige

During his apprenticeship in Brussels with the painter, designer and entrepreneur Pieter Coecke van Aelst (1502–50), Pieter Bruegel must also have become well acquainted with the works of the master's second wife, Mayken Verhulst. The Malines-born artist, who later became Bruegel's mother-in-law, was famous in her lifetime as a miniature artist and praised for her handling of watercolour and tempera. It is quite plausible that Mayken Verhulst not only taught Bruegel the technique of painting on cloth but also introduced him to miniature art; the miniature scenes that regularly appear in Bruegel's paintings and his ability to clearly illustrate the smallest details attest to this. Surprisingly, Bruegel's early biographers failed to mention this and the significance of Flemish miniature painting as a source of motifs for Bruegel's oeuvre has thus far received insufficient attention. Nevertheless, early sources document that Bruegel was active in this genre and collaborated, for example, with the Roman miniaturist Giulio Clovio (1498–1578).

As a composition, particularly rich in small details, the *Tower of Babel* is one of several of Bruegel's panel paintings that demonstrate close links with manuscript illumination, not only on account of their figural scale but also in terms of their iconography. The Old Testament theme was already firmly established in Flemish manuscript illumination by the late 15th century, and at the start of the 16th century it was treated, among others, by the famous miniature artist Simon Bening (c. 1483–1561), who was active in the Bruges circle of Gerard David. For his monumental representation of the tower, however, Bruegel was also inspired by antique examples and borrowed important architectural elements from the ruins of the Colosseum in Rome. He embedded the massive building against a backdrop of a minutely detailed cityscape and a sweeping panoramic landscape in which other signs of civilization can also be and, in this way, expresses his reference to the tower as a symbol of human hubris.

Bruegel takes great pains to create a representation of the city's crooked streets; the houses with their façades and their gables; the towers and spires of abbeys, churches and hospitals; the city's fortifications and defensive installations; and the bridge over the river, the watermills alongside it and the ship mills moored in the river itself, which

straatjes, zijn ontelbare huizen met hun verschillende gevels en daken, de torens van de kloosters, kerken en hospitalen, de stadsomwalling met haar poorten en bolwerken, de brug over de stroom, de watermolen en de schipmolen die op de vloed drijft, waar het meel voor de bevolking van de tweestromenmetropool gemalen wordt (p. 26); buiten de stad ontwaart men nog gebouwen, zoals een kerk en een windmolen (p. 26). Even gedetailleerd weergegeven zijn de haveninstallaties aan de voet van de toren, waar talrijke schepen het materiaal - hoofdzakelijk hout en stenen - aanvoeren dat voor de bouw van de toren vereist is. Bij het zien van deze eveneens bijzonder nauwkeurig geschilderde schepen denkt men onwillekeurig aan de prentenreeks met diverse scheepstypes die door Frans Huys en Cornelis Cort naar ontwerpen van Bruegel gegraveerd, en tussen 1561 en 1565 door Hiëronymus Cock uitgegeven werd.

Hoewel de schilder met dergelijke details bewust lijkt aan te knopen bij kunstwerken uit het verleden, waarbij hem waarschijnlijk schilderijen van Jan van Eyck en diens navolgers voor ogen stonden, moet ook rekening worden gehouden met invloeden van de eigentijdse cartografie, bijvoorbeeld de gegraveerde stadsplattegrond van Brugge die Marcus Gerards in 1562 - een jaar voor de voltooiing van Bruegels schilderij - uitgegeven had.

Ook wat de voorstelling van het bouwbedrijf betreft, lijkt Jan van Eyck voor Bruegel het grote voorbeeld te zijn geweest. Waarschijnlijk kende hij Van Eycks *Heilige Barbara*, die zich destijds vermoedelijk in het bezit van een Gentse humanist bevond. Dit onvoltooide schilderij kan voor hem een rechtstreekse iconografische bron zijn geweest. Even anekdotisch als de Bourgondische hofschilder het bouwbedrijf van de gotische kathedralen in beeld bracht, schildert Bruegel de koortsachtige bedrijvigheid op en rond de toren. Daarbij geeft hij blijk van een opvallende technische belangstelling voor bouwmachines, zoals door tredmolens aangedreven kranen en takels. Opmerkelijk is ook hoe de toren - de spits ervan reikt letterlijk tot in de wolken - gedeeltelijk uit de rotsen gehouwen wordt (p. 34), waarbij talrijke arbeiders in de weer zijn om door steunwerkzaamheden een grondverschuiving te verhinderen.

serve to grind flour for the population of this waterside metropolis (p. 26). Outside the gates of the city wall other buildings, such as a windmill and a church, are also visible (p. 26). Bruegel devotes the same detailed attention to the docks at the foot of the tower, where the supplies needed for the construction of the tower—chiefly wood and stone—are brought in by numerous boats. The ships, drawn with precision, correspond to those in a series of engravings, based on designs by Bruegel, executed by Frans Huys and Cornelis Cort and published by Hieronymus Cock between 1561 and 1565.

These details suggest that Bruegel deliberately looked back to artworks of earlier epochs, and it is very likely that he had panel paintings by Jan van Eyck and his followers in mind. At the same time, however, he also makes unmistakable references to contemporary cartography, for example to the engraved map of Bruges that Marcus Gerards published in 1562—one year before the completion of the present painting.

Bruegel also seems to have drawn inspiration from Jan van Eyck with regard to his representation of the construction work being carried out on the tower. Presumably he was familiar with van Eyck's *St Barbara*, which was probably part of the collection of a Ghent humanist in the 16th century. It is possible that van Eyck's unfinished painting was a direct source for the *Tower of Babel*; in his portrayal of the feverish activity on and around the tower Bruegel takes up the anecdotal style in which the Burgundian court painter portrayed the operations involved in the construction of a Gothic cathedral. Thereby Bruegel exhibits a remarkable technical interest in the machinery employed, including treadmill-driven cranes and hoists. Noteworthy, too, is the fact that the tower—whose top literally reaches as high as the clouds—is partially being hewn directly out of the rock on the right-hand side (p. 34), while numerous labourers are busily with preventing a rockslide.

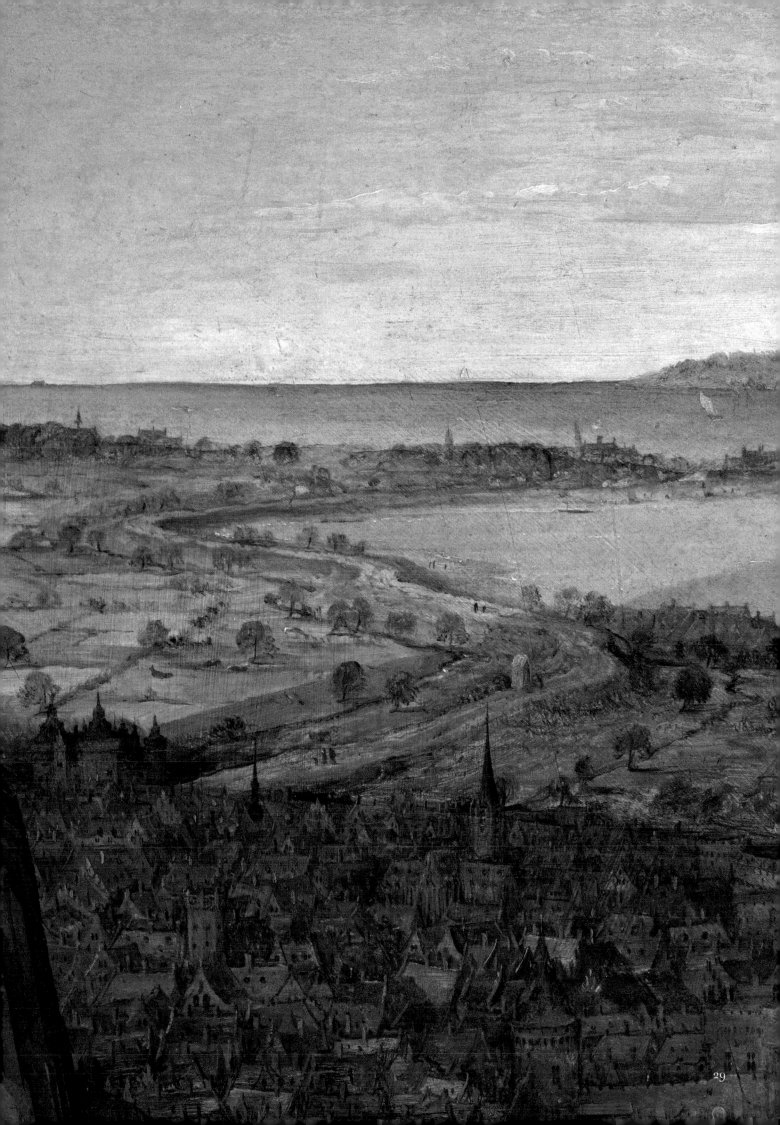

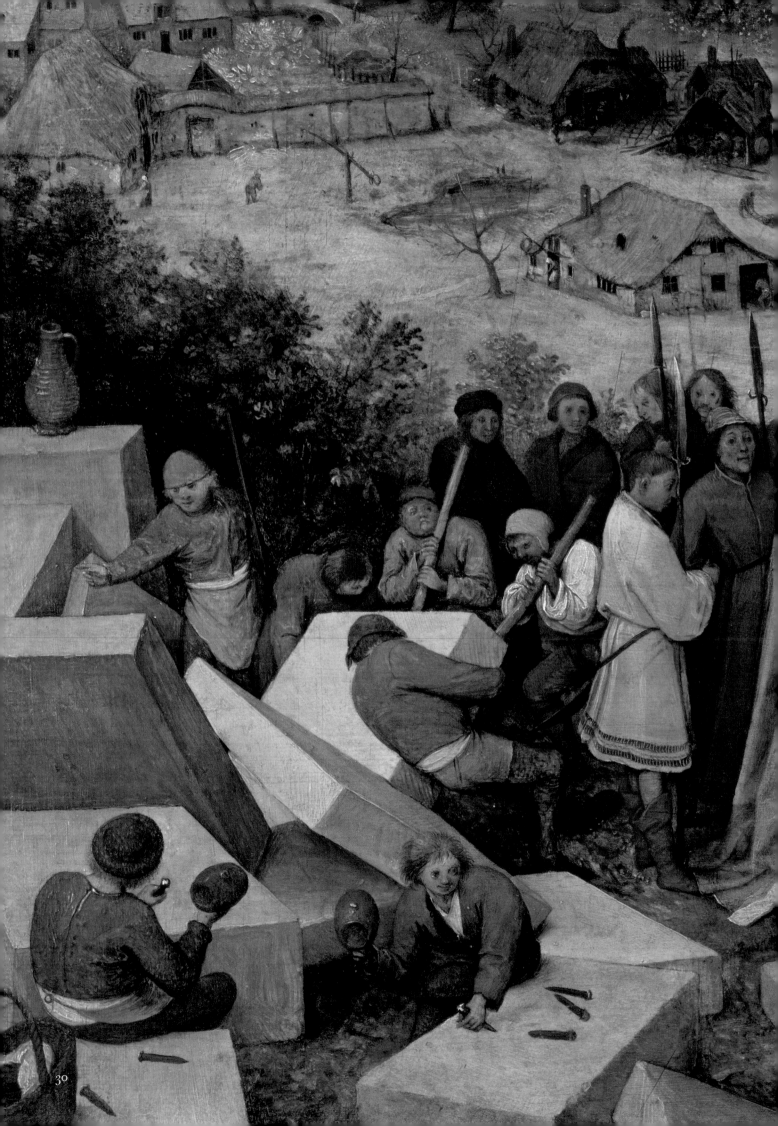

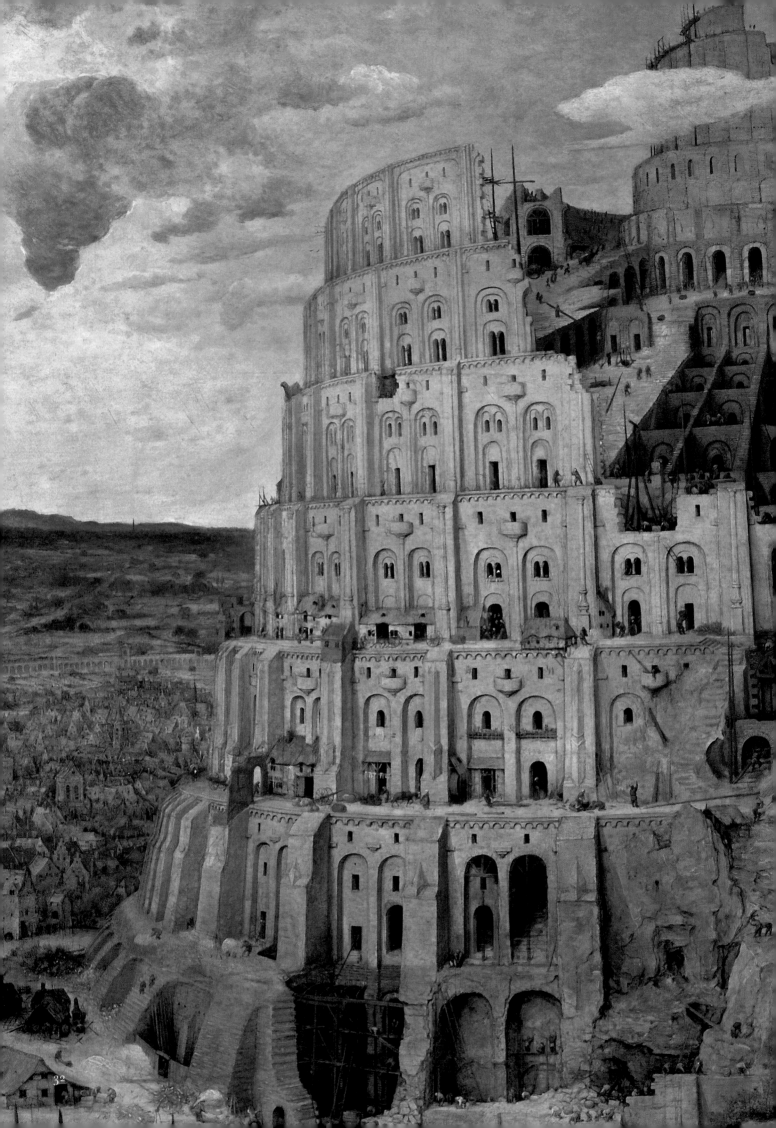

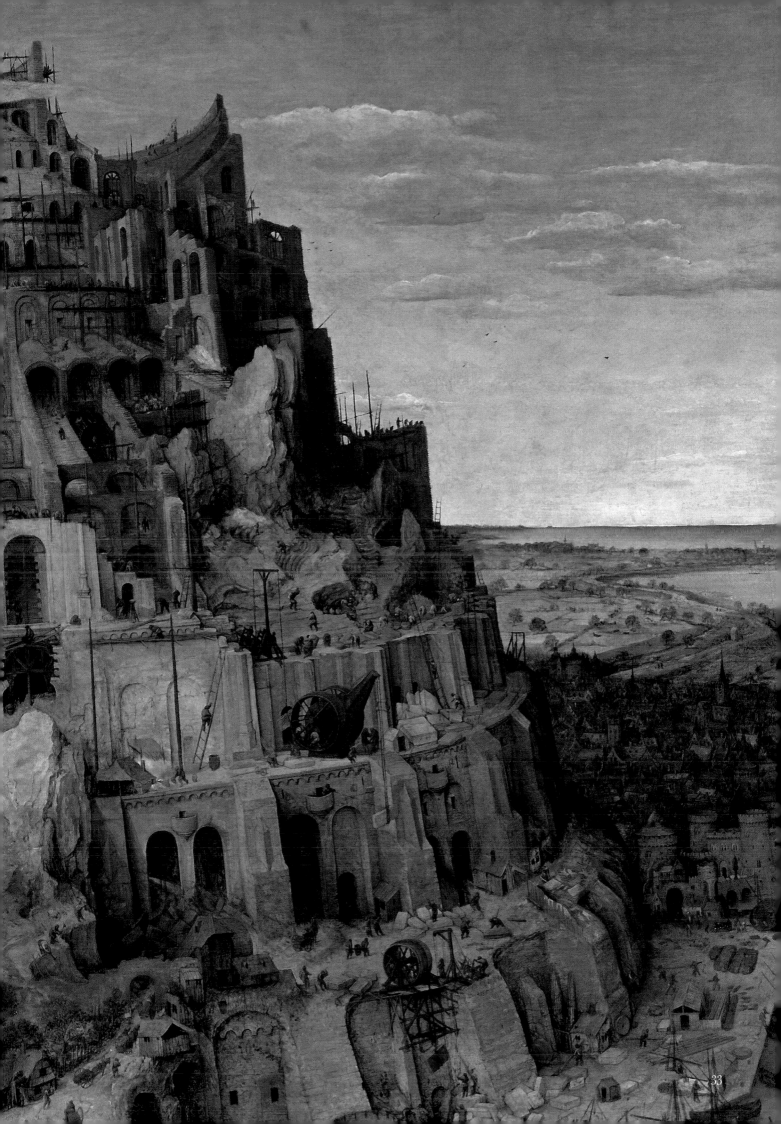

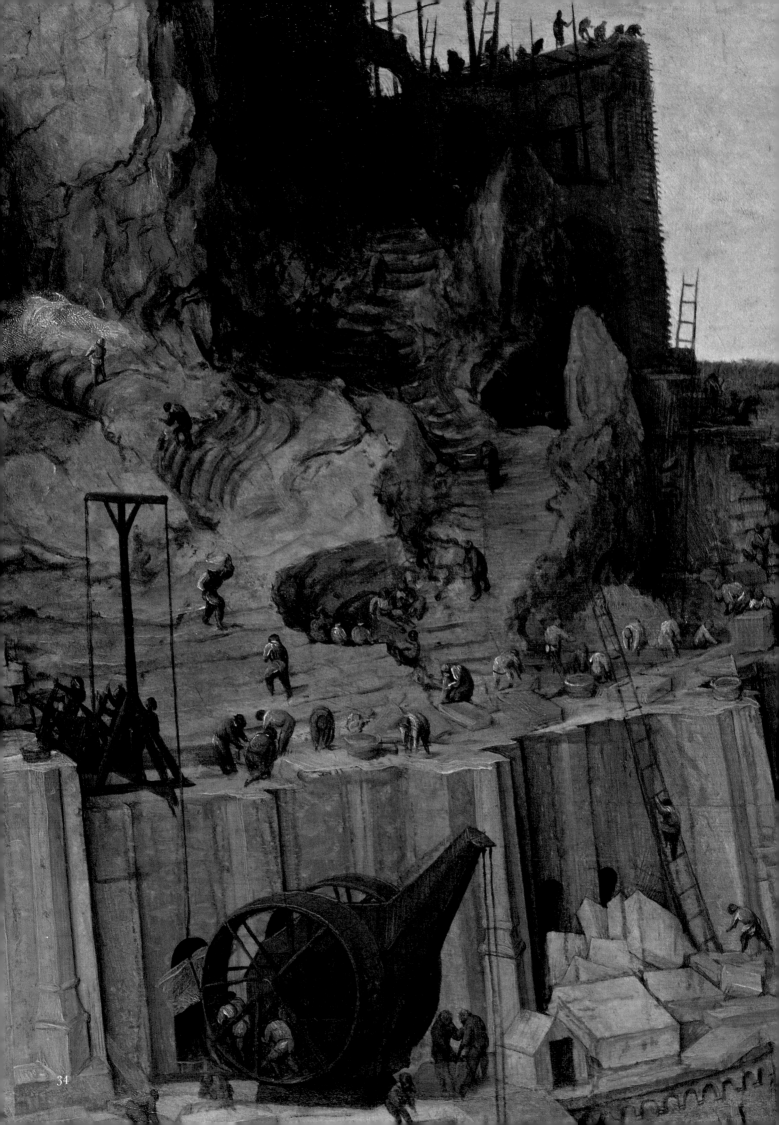

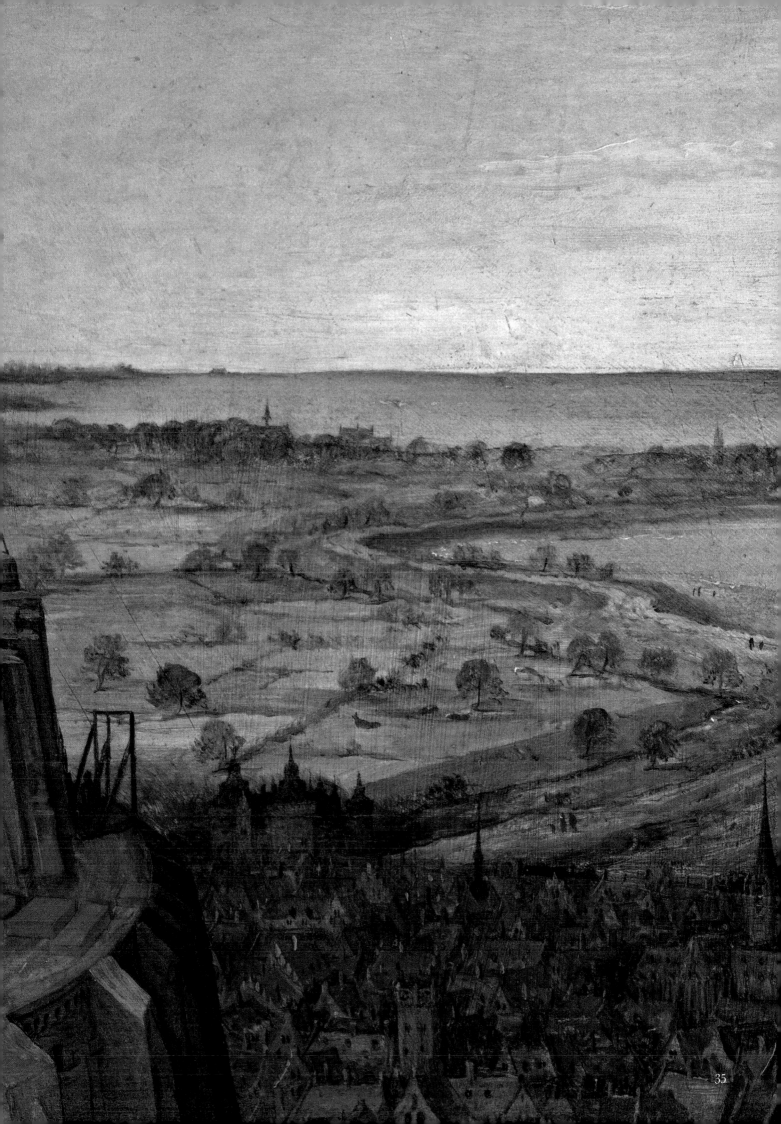

Winterlandschap
Winter Landscape
1565

Dit winterlandschap is misschien wel een van de beroemdste schilderijen uit de hele kunstgeschiedenis. Het sfeervolle gezicht op een ondergesneeuwd dorp met een berglandschap op de achtergrond wordt meestal *Jagers in de sneeuw* genoemd. Die benaming, die uit het begin van de 20e eeuw dateert, legt evenwel te sterk de nadruk op het anekdotische element in het schilderij, namelijk de jagers op de voorgrond. Daardoor zouden we haast vergeten dat dit een van de oudste zelfstandige winterlandschappen is: als zodanig vormt het een mijlpaal in de geschiedenis van de Europese landschapschilderkunst.

Zoals hij al in zijn vroege landschapstekeningen deed, bouwde Bruegel de compositie diagonaal op met een hogergelegen, steil aflopende voorgrond, uitkijkend over een weids vergezicht. Dit zorgt niet alleen voor een grote dieptewerking, het verleent aan de voorstelling ook een sterke dynamiek. Drie ruggelings weergegeven mannen, vergezeld van een troep honden, stappen over een schaars begroeide heuvel; zij staan op het punt af te dalen naar het dorp in de vlakte. Alle drie dragen zij een lange jachtspies, en aan een daarvan hangt een vos: de magere buit van hun jachtpartij. Onverschillig stappen zij voorbij een herberg, waarvan het half loshangende uithangbord met een jachtheilige en het opschrift 'Dit is inden hert' waarschijnlijk als spot op de weinig succesvolle jacht bedoeld is. Terwijl de uitbaters van de herberg voorbereidselen treffen om een dier te slachten en te schroeien, beginnen de drie mannen aan de afdaling naar het dorp. Daar amuseren de dorpsbewoners zich op twee dichtgevroren vijvers: tientallen mannen, vrouwen en kinderen dansen, schaatsen en spelen op het donkere ijs. Het dorp ligt in een brede vallei die links uitloopt op de zee, en rechts in de verte begrensd wordt door een grillig gebergte. De donkere silhouetten van de bomen, de figuren en de vogels tegen het witte sneeuwdek alsook de grijsgroene lucht maken de koude, winterse sfeer bijna voelbaar.

Bruegels *Winterlandschap* maakt deel uit van een cyclus die aan de twaalf maanden gewijd is; hij omvatte oorspronkelijk zes schilderijen, waarvan er vijf bewaard gebleven zijn. De reeks is, zoals in Bruegels tijd gebruikelijk was, gebaseerd op de kerkelijke kalender, waarbij het jaar begint met Pasen. Elk schilderij vat twee maanden samen in

Winter Landscape by Pieter Bruegel the Elder is undoubtedly one of the most famous paintings in the history of art. At the start of the 20th century this atmospheric representation of a snowy village against a wintry mountainous landscape began to be referred to as *Hunters in the Snow*, the name by which it is now commonly known. However, this title exaggeratingly emphasizes the anecdotal element in the painting, namely the hunters in the foreground. Consequently, it nearly escapes our attention that the painting is one of the earliest autonomous winter landscapes and therefore a milestone of European landscape painting.

As in his earlier landscape drawings, Bruegel arranges the pictorial space into successive zones receding at a diagonal into the distance. This reinforces the illusion of depth and at the same time heightens the dramatic effect. On a sparsely wooded elevation in the foreground, we see three figures with long hunting spears in rear view, who are about to descent towards the village. A fox dangling from one of the spears is all the hunters have managed to catch. With their pack of dogs in train, they carry on with heads down past a tavern whose crooked sign, painted with a patron saint of hunting and the inscription "In den hert" (To the Deer), probably takes a dig at their unsuccessful outing. While the innkeeper and his staff prepare to cook a freshly-slaughtered animal, the three men start their descent towards the village where the inhabitants are out on two frozen ponds: dozens of men, women and children are dancing, ice-skating and playing on the dark ice. The village is situated in a wide valley that ends, on the left, at the sea shore and on the right gives way to rugged mountains. The dark silhouettes of the trees, birds and figures set against the white blanket of snow and greyish green sky make the cold, wintry atmosphere almost tangible.

Bruegel's *Winter Landscape* is part of an originally six-part series of pictures—only five have been preserved—that focuses on the twelve months. As was common in Bruegel's time, the series is based on the liturgical calendar in which Easter marks the beginning of the year. Each painting groups two months into one image; *Winter Landscape,* which is devoted to the months of December and January, is the penultimate picture in the cycle, which ends with *The Gloomy Day*

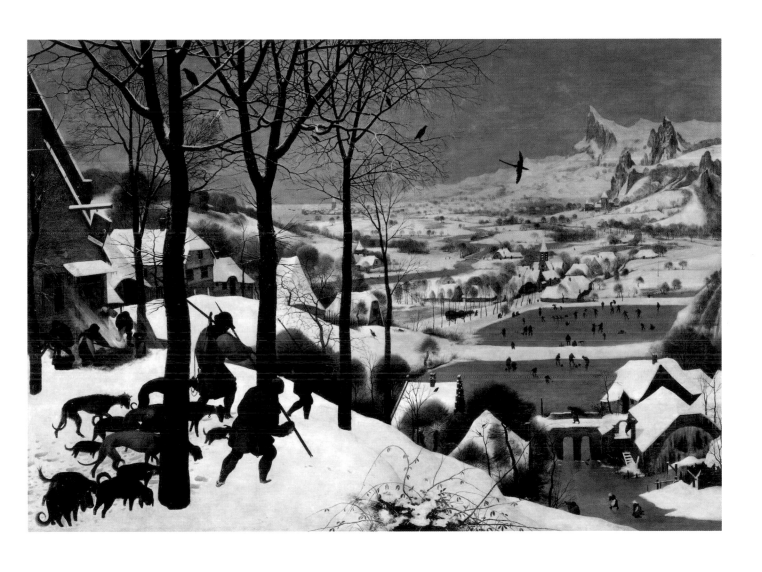

Olieverf op paneel, 117 x 162 cm Wenen, Kunsthistorisches Museum, Gemäldegalerie, inv. GG 1838
Oil on panel, 117 x 162 cm Vienna, Kunsthistorisches Museum, Gemäldegalerie, inv. GG 1838

één beeld. Het *Winterlandschap*, gewijd aan de maanden december en januari, is het voorlaatste van de cyclus, die eindigt met *De sombere dag* (februari en maart).

De vijf overgebleven schilderijen behoren tot de absolute hoogtepunten in het oeuvre van de meester. Bruegel liet de genreachtige illustraties van de twaalf maanden, zoals ze in de kalenderminiaturen van de Vlaamse getijdenboeken gebruikelijk waren, achter zich. In plaats van de typische seizoensgebonden activiteiten schilderde hij op indrukwekkende wijze de jaarlijkse cyclus van het leven op aarde en de veranderingen die de natuur in de loop van de seizoenen ondergaat. Daarmee vormt de reeks de schakel tussen de conventionele maandvoorstellingen naar laatmiddeleeuwse traditie en het meer renaissancistisch en humanistisch geïnspireerde genre van de 'seizoenen' dat in de loop van de 16e eeuw meer en meer de bovenhand kreeg in de Nederlandse kunst. De iconografische conventies van dat genre legde Bruegel grotendeels vast in twee tekeningen: *De lente* (1565) en *De zomer* (1568), die in 1570 door Hiëronymus Cock te Antwerpen in prentvorm werden uitgegeven.

Bruegel schilderde de cyclus in 1565 in opdracht van zijn Antwerpse mecenas, de koopman Nicolaes Jonghelinck (1517-1570). Waarschijnlijk waren de zes schilderijen bestemd voor de eetkamer van diens landgoed net buiten Antwerpen. Toen Jonghelinck zich in februari 1566 bij de stad Antwerpen borg stelde voor een vriend, gebruikte hij ze samen met andere schilderijen van Bruegel en verscheidene werken van Frans Floris als onderpand. Later kocht de stad ze voor een aanzienlijk bedrag. In 1594 gaf het stadsbestuur de schilderijen ten geschenke aan aartshertog Ernst van Oostenrijk, naar aanleiding van zijn triomfantelijke intrede in de Scheldestad als landvoogd van de Nederlanden. Na zijn dood hing de reeks in het kunst- en rariteitenkabinet van zijn oudere broer keizer Rudolf II in Praag. Daarna kwam ze in de verzameling van aartshertog Leopold in Wenen terecht.

representing the months of February and March.

The five remaining paintings are among the absolute highlights of the artist's oeuvre. By choosing to portray, in truly sensational manner, the annual cycle of life on earth and the seasonal changes in nature instead of the activities associated with the time of year, Bruegel turns his back on the illustrations of the twelve months typical of calendar miniatures in Flemish books of hours, with their genre-like pictures of the labours of the month. He thereby completes the transition from traditional representations of the months according to late medieval convention to the genre—mainly inspired by the Renaissance and humanism—of Netherlandish pictures of the seasons that gained the upper hand in the course of the 16th century. With his two drawings *Spring* (1565) and *Summer* (1568), published as engravings in 1570 by Hieronymus Cock in Antwerp, Bruegel established the conventions of the genre.

Bruegel executed the cycle of the seasons in 1565 for his Antwerp patron Nicolaes Jonghelinck (1517–70). The six paintings were probably intended to decorate the dining room in Jonghelinck's home outside Antwerp. However, in February 1566 they were handed over to the city of Antwerp along with other paintings by Bruegel and several works by Frans Floris as underlying security for bail for a friend of Jonghelinck. Later, the city bought the paintings for a substantial price. In 1594, the city presented the paintings by Pieter Bruegel to the Austrian Archduke Ernst to mark his triumphal entrance into Antwerp as governor of the Netherlands. After Ernst's death, the cycle passed to his brother, Rudolf II, and hung in the imperial cabinet of art and curiosities in Prague, before finally reaching the art collection of Archduke Leopold in Vienna.

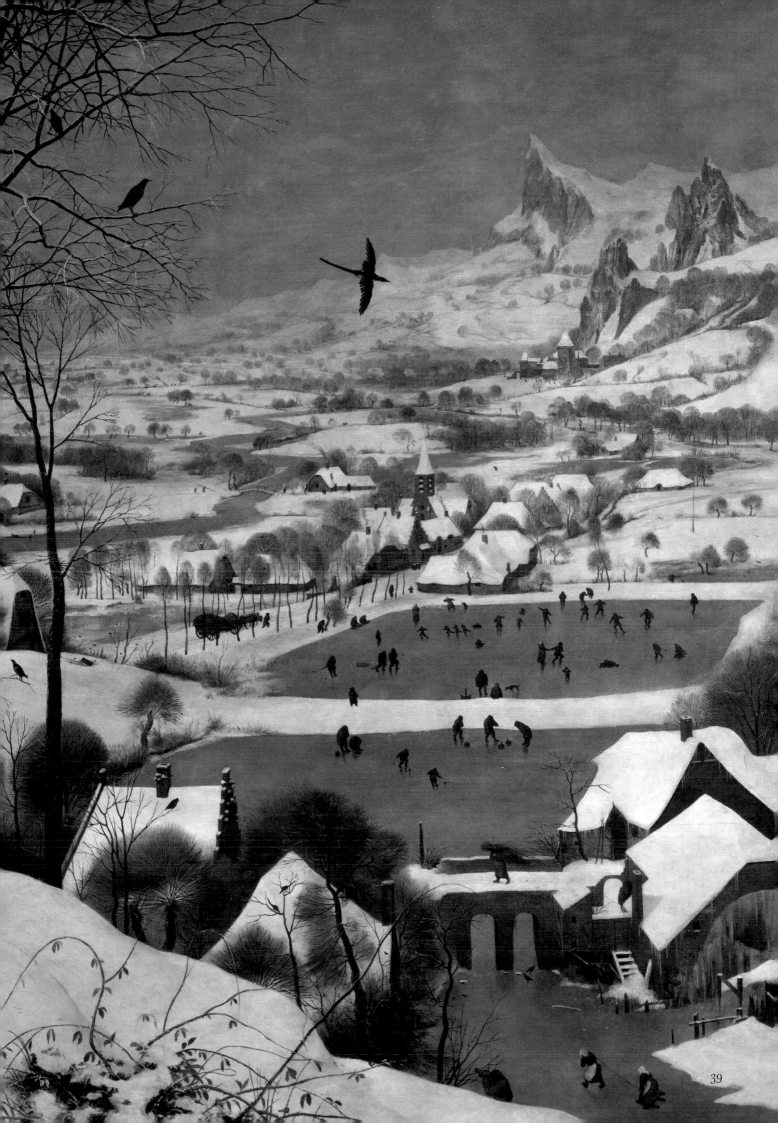

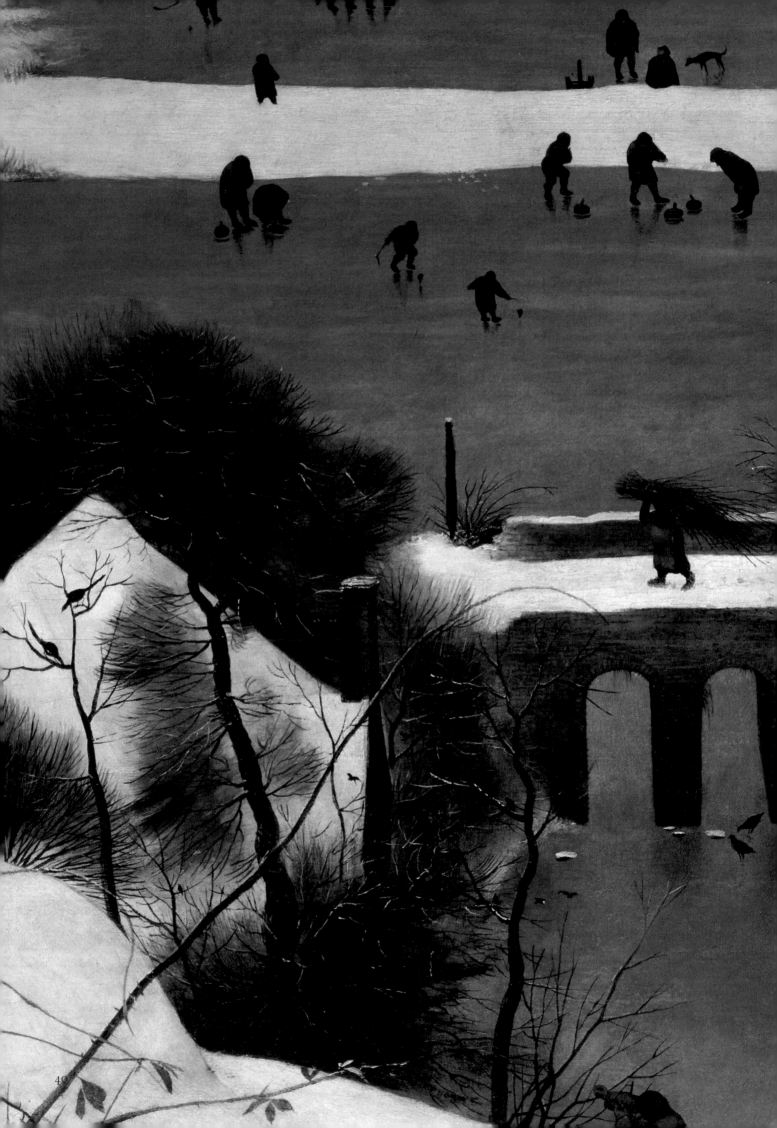

Winterse beslommeringen versus ijsvermaak
Winter cares versus winter pleasures

Bruegels winterse landschappen, waaronder dit schilderij, liggen aan de oorsprong van een aparte categorie die zich vanaf het einde van de 16e eeuw binnen de genreschilderkunst ontwikkelde. Besneeuwde landschappen met stads- en dorpsgezichten, en met mensen die genieten van allerhande winters vertier – de 'winterpret' – waren in het 17e-eeuwse Vlaanderen en Holland bijzonder geliefd. Het ontstaan en de verspreiding van die genreachtige wintertaferelen hebben te maken met de toenemende populariteit van activiteiten die door brede bevolkingslagen op de bevroren waterlopen beoefend werden. Ze worden ook in verband gebracht met de zogenaamde kleine ijstijd die tussen de late 16e en de 18e eeuw in Europa zijn hoogtepunt bereikte en in de Nederlanden voor strenge winters zorgde. Kanalen en grachten, vijvers en meren vroren jaar na jaar dicht; het ijs was dik genoeg om mensen en zelfs lastdieren te dragen. Zo konden de bevroren binnenwateren tijdens een deel van het jaar voor het goederentransport worden gebruikt. Bovendien boden de strenge winters de bevolking ook de mogelijkheid om zich op het ijs te amuseren.

Op de rechterhelft van het schilderij toont Bruegel het winterse vermaak van de dorpelingen op de bevroren vijvers (p. 40). Twee figuurtjes binden op de oever de schaatsen onder hun schoeisel; anderen – mannen, vrouwen en kinderen – glijden reeds, alleen of in groepjes, over het spiegelgladde ijs. Sommigen zwieren zelfverzekerd over de ijsvlakte, anderen verliezen hun evenwicht en vallen. Op zijn gebruikelijke levendige wijze schildert Bruegel ook verschillende winterse volksspelen. Terwijl kinderen hun tol op het ijs laten draaien, zijn enkele volwassenen aan het kolfspelen. Bij dit spel, een voorloper van hedendaagse ploegsporten als ijshockey of bandy, moesten de spelers met een gebogen slaghout, de 'kolf', een over het ijs glijdende bal treffen. Andere mannen zijn aan het ijsschieten (p.40): daarbij diende een zwaar voorwerp, voorzien van een handvat of steel, zo ver mogelijk over het ijs te worden geschoven. Ook dit spel, dat verwant is met het huidige curling, was in de Nederlanden bijzonder populair.

Tegenover het onbekommerde plezier waaraan de plattelandsbevolking zich op het ijs overlevert, plaatst Bruegel de problemen van de winterse voedselbevoorrading (pp. 44-45). Overal in het schilderij bemerkt men, als donkere vlekken tegen

Bruegel's winter landscapes, including this one, are the first of a separate category within genre painting that developed at the end of the 16th century. Snowy landscapes with village scenes and townscapes and people enjoying all kinds of winter pleasures—the 'joys of winter'—were particularly popular in both Flemish and Dutch societies of the 17th century. The growth and spread of these genre-like winter scenes was encouraged by the increasing popularity of activities that much of the population were engaged in on the frozen waterways. These activities were linked with the Little Ice Age that was at its most acute between the late 16th and the 18th century in northern Europe and brought severe winters to the Low Countries. The canals and inland waters froze year after year, and the ice was thick enough to carry people and even pack animals. During the winter, the frozen lakes and canals not only opened up new transport routes but also offered the population an opportunity to enjoy themselves on the ice.

In the right half of *Winter Landscape*, Bruegel shows the winter pursuits enjoyed by the villagers on the frozen ponds (p. 40). On the bank, two figures are tying blades to the soles of their shoes; men, women and children glide alone or in groups across the glassy surface. Some advance confidently across the ice, while others lose their balance and fall down. In his customary lively manner, the artist also shows various traditional winter games. While children are spinning their tops on the ice, several adults are playing kolf, a ball game in which players holding a stick with a curved head have to hit a ball skimming across the ice—a forerunner of team games such as bandy and ice hockey. Some men are playing 'ijsschieten' (shooting ice) (p. 40), in which a heavy object with a handle had to be glided as far as possible on the ice. This game, which is related to contemporary curling, was a particularly popular sport in the Low Countries.

Bruegel contrasts the fun and games on the ice with the problems of procuring and supplying food in wintertime. Like dark patches on a white ground, crows and ravens are scattered across the whole painting in the snow and in the sky; together with the bare branches of the trees they underline the difficulties of finding food (pp. 44-45). While men slide their curling stones (p. 40) and one woman pulls another on a sledge across the ice, a third female figure is carrying a large bundle of

de witte achtergrond, kraaien en raven in de sneeuw en in de lucht; samen met de kale takken van de bomen symboliseren ze de schaarste en de moeilijkheden bij het zoeken naar voedsel. Terwijl mannen ijsschieten (p. 40) en een vrouw een andere vrouw op een slede over het ijs trekt, draagt een derde vrouwenfiguur een grote takkenbos op haar schouders over een besneeuwde brug. Zij komt blijkbaar van de watermolen, rechts op de voorgrond. Lange ijspegels hangen aan het dak en de vensters van het besneeuwde gebouw. Het waterrad is helemaal met ijs bedekt en bijgevolg compleet nutteloos; wie zijn graan niet tijdig gemalen heeft, dreigt nu honger te lijden. Het aanleggen van een voorraad hout voor het haardvuur, onontbeerlijk voor de verwarming en de voedselbereiding, is een wijze maatregel en een blijk van vooruitziendheid of voorzichtigheid (*Prudentia*), die Bruegel ook al in zijn prentenreeks *De zeven deugden* van omstreeks 1560 aanschouwelijk had gemaakt.

Ook elders in het schilderij zijn takkenbossen te zien (p. 44). Bij de herberg, waar de jagers met hun schamele buit achteloos voorbijtrekken, liggen er enkele tegen een boomstam. Voor de ingang hebben de bewoners een vuur aangestoken. Een vrouw brengt een bundel hout op haar schouder naar buiten. Een klein meisje warmt zich aan de vlammen, die door een strakke wind naar links worden geblazen, terwijl een tweede vrouw met een stok in de gloed pookt en een man aanstalten maakt om nog meer hout op het vuur te gooien. Een andere man zet de slachttafel opzij; blijkbaar heeft men een dier geslacht, vermoedelijk een varken. De houten kuip op de grond wijst erop dat men het heeft laten leegbloeden om met het bloed vervolgens bloedworst te maken. Met dit tafereel knoopt Bruegel aan bij de kalenderminiaturen in 15e-eeuwse getijdenboeken, waarin het bereiden van het slachtvarken en het koken van het varkensbloed steevast tot de typische winterse bezigheden behoorden.

brushwood on her shoulders across a snowy bridge. She has evidently left the watermill that can be seen on the right-hand edge of the picture: long icicles hang from the roof and windows of the snow-covered building, whose waterwheel is completely frozen up, rendering it useless. Had the grain not been ground into flour in good time, famine would threaten in winter. Securing a supply of firewood, essential for heating and foot preparation, is a prudent precaution (*Prudentia*). Prudence is a property that Bruegel also illustrated in the set of engravings of the *Seven Virtues* that he produced around 1560.

Bundles of brushwood also appear in the left-hand foreground, propped up against a tree by the entrance to the tavern that the hunters, with their extremely paltry catch, have walked straight past (p. 44). The innkeeper and his staff are making a fire. A woman brings more brushwood from inside the tavern to add to the flames, which the wind is carrying towards the left. A little girl warms herself in front of the glowing fire, while another woman rakes the embers with a stick and a man shows signs of adding more brushwood. The table that a second man is clearing away indicates that an animal—probably a pig—has been slaughtered; its blood was probably drained into the wooden bucket on the ground to make blood sausage. With this scene, Bruegel takes up the pictures of the months found in calendar miniatures of 15th-century books of hours, in which the slaughter of pigs and cooking their blood were typical winter activities.

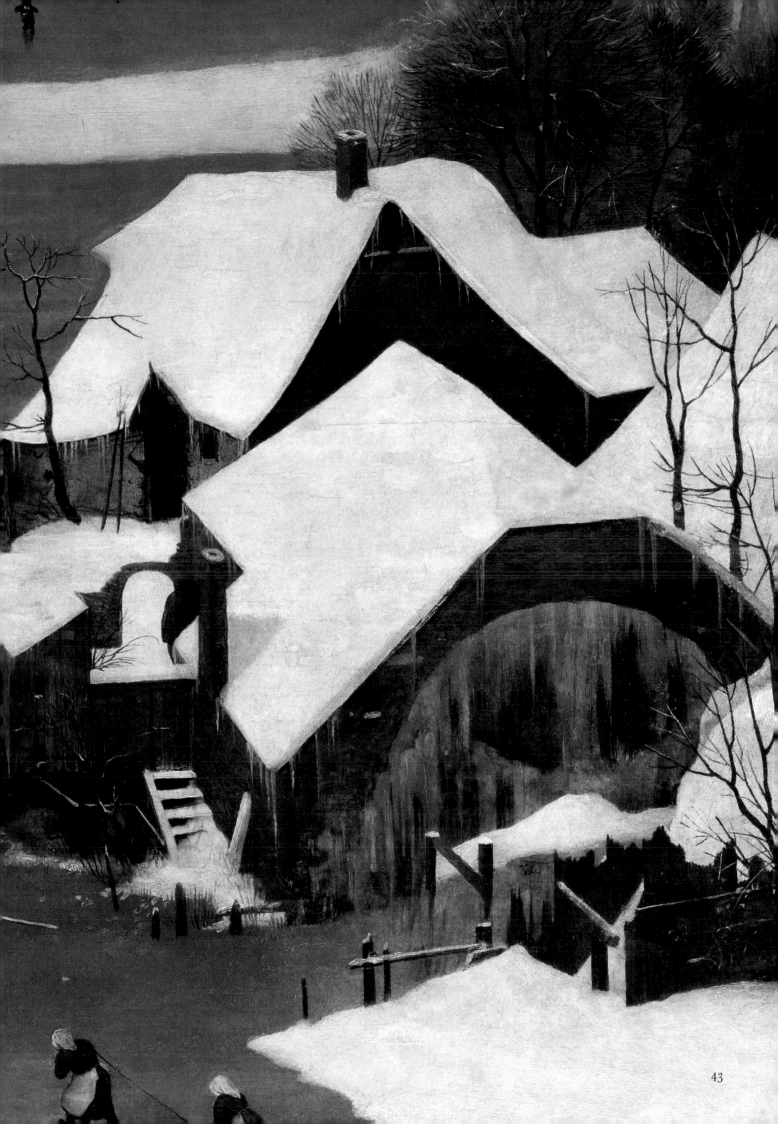

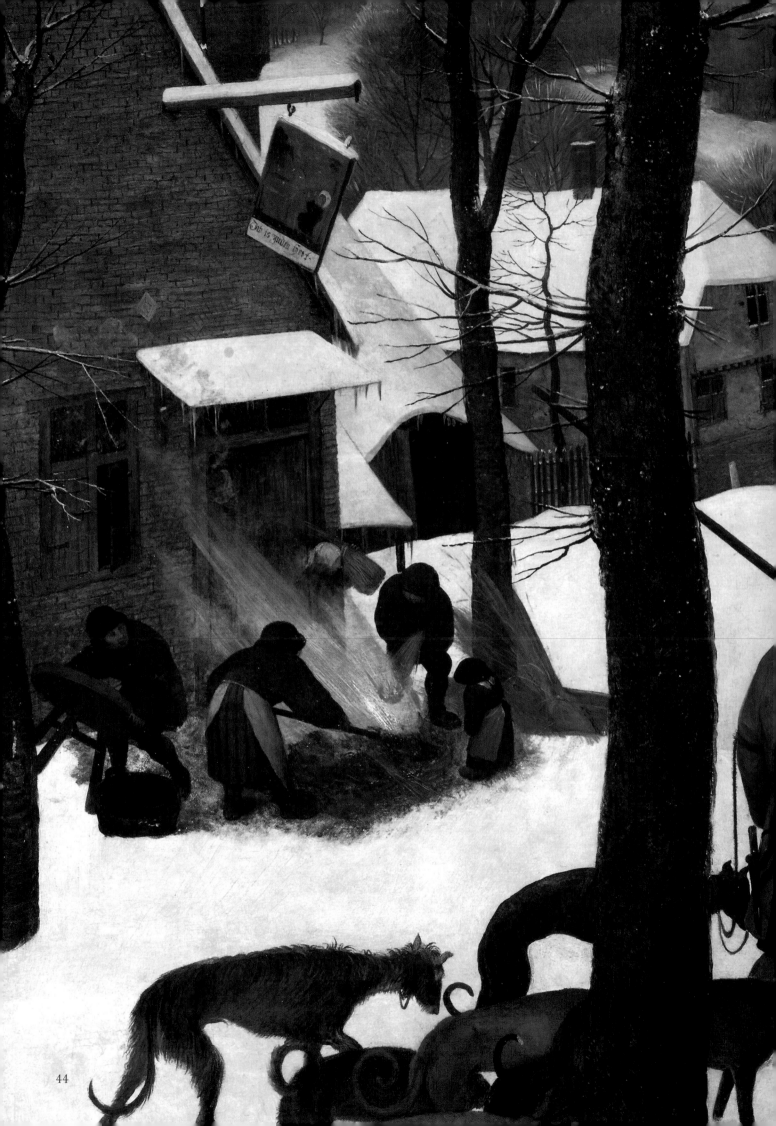

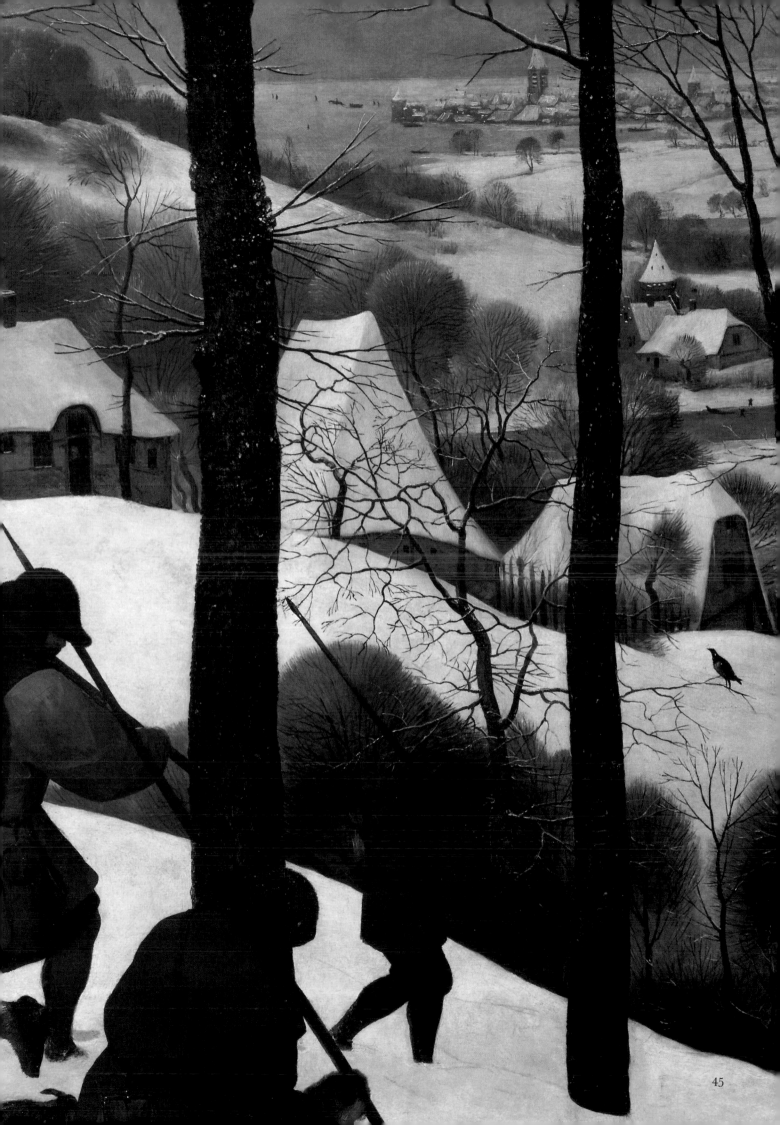

De bekering van Saulus
The Conversion of Saul

1567

Het berglandschap in *De bekering van Saulus* is een van de indrukwekkendste in Pieter Bruegels oeuvre. Het schilderij is op het grote rotsblok rechts onderaan gesigneerd en gedateerd: BRUEGEL. M.D.LXVII. Het onderwerp, de bekering van de christenvervolger Saulus, is ontleend aan de Handelingen der Apostelen (9, 1-9; 22, 6-12). Saulus leefde in de eerste eeuw na Christus. Hij was een Jood, geboren in Tarsus in Cilicië, en was aanvankelijk actief als vervolger van de vroege christenen. Toen hij op een dag op weg was naar Damascus om daar de aanhangers van het jonge geloof gevangen te nemen, verscheen Jezus hem in een hemels licht en sprak tot hem: 'Saul, Saul, waarom vervolg je mij?' Saulus werd verblind en stortte van zijn steigerende paard op de grond. Zijn reisgenoten begrepen niet wat er gebeurde: zij hoorden de stem, maar wisten niet wie tot hun aanvoerder sprak. Ze brachten de verblinde Saulus naar Damascus; daar liet hij zich dopen, waarna de schellen hem van de ogen vielen en hij zich als leerling van Jezus onder de naam Paulus aan de bekering van de heidenen wijdde.

Bruegels schilderij onderscheidt zich van oudere voorstellingen van Saulus' bekering doordat hij de wonderbare gebeurtenis in een groots berglandschap heeft gesitueerd. De monumentaliteit van het gebergte met zijn duizelingwekkende rotswanden en diepe kloven, slechts schaars begroeid met groepjes donkere naaldbomen, wordt voor de beschouwer pas echt duidelijk bij het zien van het landschap beneden in de verte. Tussen steile bergwanden slingert zich het pad naar boven waarover de lange stoet van Saulus' metgezellen zich voortbeweegt. Het landschap is zo overweldigend dat alleen een aandachtige beschouwer meteen het eigenlijke thema van het schilderij opmerkt. Nochtans maakte Bruegel van de val van Saulus allerminst een bijkomstig detail; integendeel, de voorstelling lijkt juist met het oog op die gebeurtenis zorgvuldig geënsceneerd te zijn. Saulus bevindt zich weliswaar niet in het midden van het schilderij, maar de hele compositie is wel rond hem opgebouwd. Alle figuren die zich door het onherbergzame berglandschap bewegen, begeven zich naar dat centrum: het voetvolk dat aan de steile beklimming bezig is, zowel als de ruiters in hun glanzende wapenrustingen die op hun weg door de bergpas rechtsomkeert maken om hun aanvoerder te hulp te snellen.

The Conversion of Saul, which is signed and dated BRUEGEL.M.D.LXVII on a big rock in the lower right-hand corner, is one of the most impressive representations of a mountainous landscape in the painterly oeuvre of Pieter Bruegel the Elder. The artist has taken the story of the Conversion of Saul from the Acts of the Apostles (Acts 9:1-9; 22:6-21): Saul, born in the Jewish Diaspora in Asia Minor, became one of the most energetic persecutors of the early Christians. On the way to Damascus to track down and arrest the Christians there, Jesus appeared before him, surrounded by a brilliant light, and spoke to him: "Saul, Saul, why are you persecuting me?" Saul fell from his horse to the ground, blinded by the dazzling light. His companions, who could not see the light, wondered with whom their leader was speaking. They led the blinded Saul to Damascus where he was baptized, after which his sight was miraculously restored. Taking the name of Paul, he dedicated himself as the last disciple of Christ to the conversion of the heathens.

In contrast to earlier treatments of the theme, Bruegel's painting places the biblical event high up in the mountains. The true scale of the mountains with their towering rock walls, interspersed with just a handful of dark coniferous trees, only becomes clear when our eyes fall on the landscape on the horizon. Between steep rock walls, Saul's henchmen are making their way uphill on the winding path. The magnificent representation of the landscape dominates the composition to such an extent that only an attentive viewer will recognize the true subject of the painting. Yet, it is no coincidence that Bruegel staged Saul's fall from his horse, as it might appear at first sight. On the contrary, he calculated the position of the scene within the overall composition with particular care: although Saul's fall is not placed in the centre of the panel, it does form the centre of gravity of the composition. All the figures in the barren mountain landscape are oriented towards this centre: the foot soldiers toiling up the steep ascent from the distant plain, no less than the riders in their gleaming armour, who are turning around on the path over the mountain pass to hasten to their leader's assistance.

The artist directs the viewer's attention towards the event in the centre of the picture in an equally subtle manner, insofar as he positions no

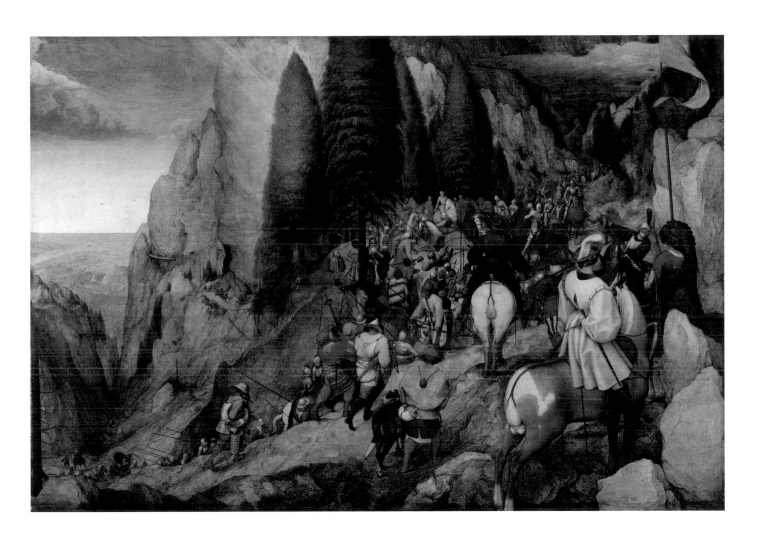

Olieverf op paneel, 108 x 156 cm Wenen, Kunsthistorisch museum, Gemäldegalerie, inv. GG 3690
Oil on panel, 108 x 156 cm Vienna, Kunsthistorisches Museum, Gemäldegalerie, inv. GG 3690

Op een al even subtiele manier vestigt de schilder de aandacht van de beschouwer op de gebeurtenis in het midden van het schilderij. De drie ruiters en de man met de sint-bernardshond rechts op de voorgrond, alle vier op de rug of in verloren profiel afgebeeld, verhogen als repoussoirfiguren niet alleen de dieptewerking, ze leiden de blik van de kijker ook naar de hoofdgebeurtenis. Niet rechtstreeks, maar - en hier manifesteert zich de verhalende kracht van Bruegel - via een omweg. Dat wordt duidelijk wanneer men de twee ruiterfiguren rechts op de voorgrond bekijkt: hun blik is nadrukkelijk op de geharnaste ruiter gericht die hun tegemoetkomt en met grote gebaren naar de neergestorte Saulus wijst.

Saulus, in donkere kledij, is ruggelings van zijn paard geworpen en ligt op de grond. Zijn gevolg, dat in een wijde kring om hem heen staat, is ontsteld getuige van het voorval. Door zijn liggende houding lijkt hij zijn ogen niet te kunnen beschermen, wat een van zijn dienaren wel doet. God openbaart zich aan Saulus weliswaar in het bijzijn van getuigen - zo blijkt uit het beeld - maar zijn bekering is uiteindelijk zijn eigen beslissing, die hij voor God en zijn geweten moet verantwoorden.

De hemelse verschijning wordt slechts gesuggereerd door een lichtstraal die schuin uit de hemel valt en de kruinen van de naaldbomen doet oplichten. De onheilspellende wolken boven de bergpas verhogen het dramatische effect. Ongetwijfeld greep Bruegel bij deze voorstelling van een berglandschap terug op zijn eigen ervaringen toen hij, tijdens zijn reis naar en van Italië in het begin van de jaren 1550, tweemaal de Alpen overstak.

fewer than three riders and one figure with a St Bernard dog prominently in the right-hand foreground. Seen in rear view and *profil perdu*, these repoussoir figures not only heighten the illusion of depth but also steer the viewer's eye towards the main event. They do so indirectly, however, in a roundabout way that testifies to Bruegel's narrative skill. This can be seen particularly clearly in the case of the two riders on the right-hand edge of the picture, who are evidently looking at a third rider wearing a breastplate, who faces towards them while gesturing emphatically towards the unconscious figure.

Saul, dressed in dark robes, has fallen backwards off his horse and is lying on the ground. The members of his retinue, grouped in a wide arc around him, become stunned witnesses to his experience. Saul's position on the ground does not allow him to protect his eyes, as one of his servants is doing. Although the conversion of Saul takes place in front of witnesses, it is ultimately—thus one interpretation of the picture—his own decision, for which he must answer before God and his conscience.

The blinding light is only suggested in a subtle manner by means of a ray of light that shines from the heavens and illuminates the top of the conifers. The menacing dark clouds that seem to be gathering over the rocky mountain pass enhance the dramatic effect. There is absolutely no doubt that Bruegel drew upon his own experience of crossing the Alps to and from Italy in the early 1550s for this representation of a mountain landscape.

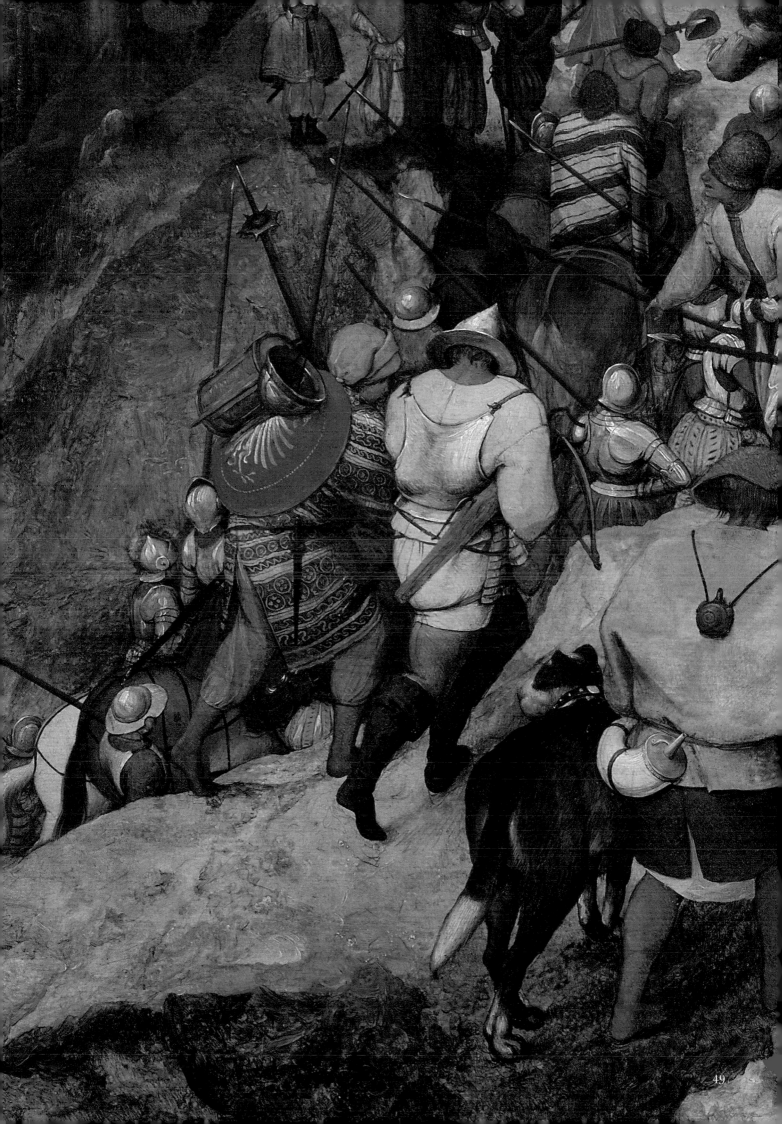

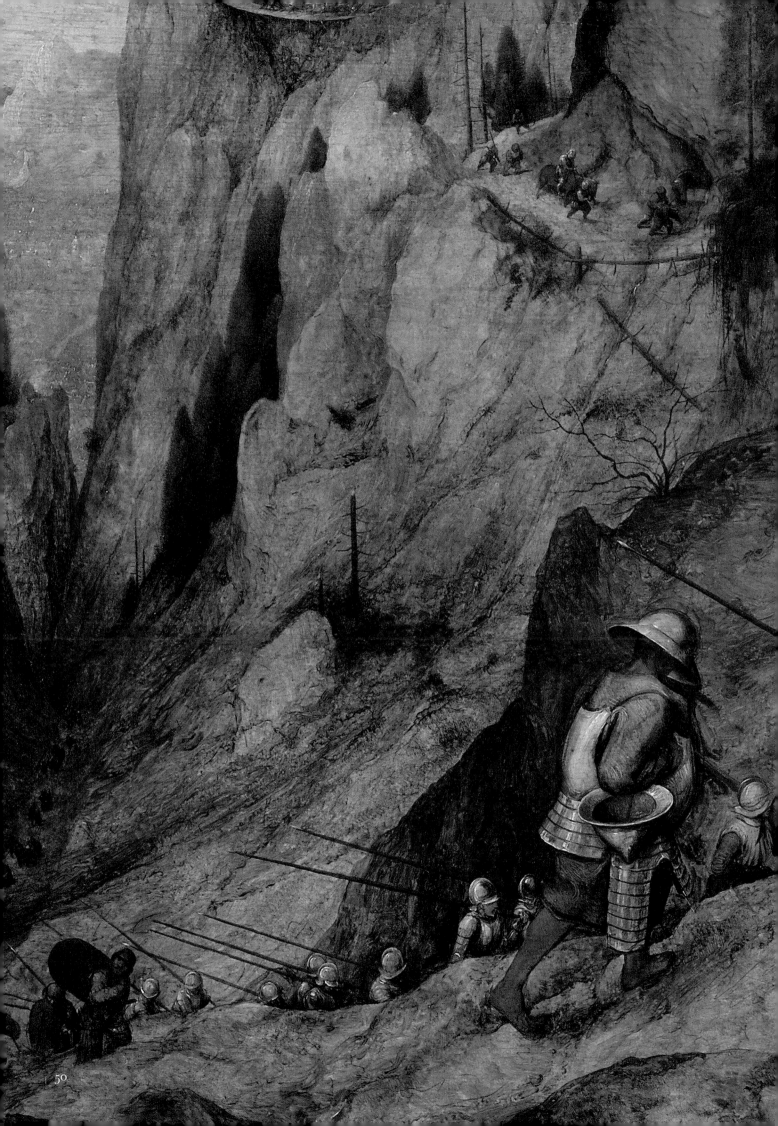

Bijbels drama in een overweldigend decor
Biblical drama in a breath-taking setting

In de jaren 1552-1554 verbleef Pieter Bruegel lange tijd in Italië. De reis was een uiterst belangrijke ervaring voor hem en had grote invloed op zijn latere werk. De nog jonge kunstenaar nam gretig en aandachtig de vele nieuwe indrukken in zich op en legde ze in tekeningen en schetsen vast. Zijn reisweg liep over Lyon en – waarschijnlijk – de Savoie, waar hij de Alpen overstak naar Noord-Italië. Vandaar trok hij naar Rome en verder tot in het zuiden van Calabrië, waar hij getuige was van een zeeslag in de Straat van Messina tussen de Turkse vloot en de Spaans-Siciliaanse Armada. Deze gebeurtenis verwerkte hij later in een ontwerp voor een kopergravure. Hoogstwaarschijnlijk keerde hij naar de Nederlanden terug via Venetië en de regio Veneto en, na de overtocht van de Alpenpassen, via Tirol. De moeilijke en niet ongevaarlijke tocht over de Alpen moet een diepe indruk op hem hebben gemaakt, als grenservaring en natuurbeleving. Meteen na zijn terugkeer in de Nederlanden begon hij in opdracht van zijn Antwerpse uitgever kopergravures te maken die al snel veel succes hadden. Zijn prenten met nooit eerder geziene, overweldigende landschappen inspireerden veel kunstenaars van zijn tijd.

De bekering van Saulus dateert van 1567. De compositie is een hoogtepunt in Bruegels geschilderde berglandschappen. Zoals tevoren reeds in zijn tekeningen en de naar zijn ontwerp uitgevoerde kopergravures creëerde de kunstenaar hier een uitzonderlijk sterk gedifferentieerd beeld van een berglandschap (p. 50). Door de onnavolgbare combinatie van een nabije waarneming en een diep vergezicht binnen een ingenieuze beeldopbouw en kadrering, met een subtiel wisselend standpunt van de toeschouwer bij het overzien van het hele gebeuren, slaagde hij erin het vrij grote formaat, dat de afmetingen van zijn vroegere landschapstekeningen ver overtreft, te beheersen.

Een element van cruciaal belang in de vormgeving van het schilderij is de diagonale lijn waar de hele voorstelling omheen is geconstrueerd. Door dit gedurfde procedé kan de toeschouwer afstanden onderscheiden, onvoorstelbare verten en spectaculaire hoogten die door de compositie geheel worden omvat. Bruegel wist deze grootse visuele illusie op te roepen door de confrontatie van de onherbergzame bergwereld en het panoramische kustlandschap dat zich ver weg in de achtergrond ontvouwt, met daarin verweven de eindeloos lange stoet soldaten.

Among the experiences shaping Pieter Bruegel's late oeuvre is undoubtedly his lengthy stay in Italy between 1552 and 1554 while still a young man. The trip, during which Bruegel eagerly recorded his impressions with a keen eye in numerous drawings and sketches, took the artist via Lyon and possibly the Savoy Alps to northern Italy and on to Rome. From there Bruegel continued as far as the southern tip of Calabria, where in the Strait of Messina he watched a naval battle between the Turkish fleet and the Spanish–Sicilian armada that he would later make the subject of a design for a copper engraving. His return journey to the Low Countries most probably led him via Venice and the Veneto region and back over the Alps to the Tyrol. Completing the arduous and hazardous crossing of the Alps must have made an enduring impression on the artist, both for its physical and psychological challenges and as an experience of the mountain environment. Immediately upon his return to the Low Countries, Bruegel began to make a name for himself as a successful designer of copper engravings on behalf of his Antwerp print publisher. These engravings were particularly sought after not least on account of their breathtaking landscapes, which were impressive in a previously unseen way and in which served numerous contemporary artists as a source of inspiration.

The composition in *The Conversion of Saul*, executed in 1567, is a milestone in Bruegel's mountainous landscape paintings; he created—as in his earlier drawings and in wcopper engravings made based on his designs—a unique mountainous landscape full of detail and variety (p. 50). Through the unparalleled combination of close-up and long-distance views, achieved by the ingenious choice of compositional angle, with subtle changes in the standpoint from which the viewer follows the events taking place in the picture, Bruegel masters the relatively large format, whose dimensions far exceed those of his earlier landscape drawings.

Crucial to the design and layout of the composition as a whole is the bold diagonal line around which Bruegel constructed the image and which enables the viewer to perceive and distinguish distances. Bruegel seems to have captured not only vast geographical distances but also unheard-of differences in altitude. The artist creates this illusion on the one hand through the contrast between the inhospitable high-mountain environment and the panoramic coastal landscape unfolding in the

Sommige auteurs legden deze militaire mars uit als een zinspeling op het leger van de hertog van Alva, die in 1567, het ontstaansjaar van het schilderij, als landvoogd van koning Filips II van Spanje naar de Nederlanden kwam aan het hoofd van zesduizend Spaanse elitesoldaten, om de opstand in de woelige gewesten te onderdrukken. Volgens deze weinig plausibele interpretatie zou de figuur van Saulus de gevreesde Spaanse strateeg verbeelden.

Het lijdt daarentegen geen twijfel dat Bruegel zich voor de weergave van de massa soldaten op eigen waarnemingen baseerde. Immers, het detailrealisme is hier gewoonweg verbluffend. Zo dragen de piekeniers, die met hun lans over hun schouder de moeizame klimtocht vanuit de vlakte hebben ondernomen (p. 50), stormhoeden als hoofddeksel. Deze open helmen kwamen bij het begin van de 16e eeuw over heel Europa in zwang. Ze waren in feite een Bourgondisch militair attribuut, hoewel ze vandaag vooral met de Spaanse conquistadores worden geassocieerd. Sommige lansdragers hebben een glanzend harnas aangegespt, andere dragen een dik vest, een soort pantserhemd dat aan de binnenkant met metaalplaatjes versterkt was. Behalve piekeniers beeldde Bruegel ook kruisboogschutters af, gekleed in een ouder type wapenrok dat reeds in de 14e eeuw gangbaar was: een losjes over de schouders gehangen kuras dat borst en rug beschutte, aangevuld met beschermende beenplaten en een schotelhelm. Onder het voetvolk zijn ook tamboers te onderscheiden. De ruiterij, ten slotte, vormt de voorhoede van de langgerekte troep. Zij bevinden zich op enige afstand en verschijnen in volle wapenrusting, met zwaard of lans. Artillerie en musketiers liet Bruegel met opzet achterwege. Hij mengde onder de massa soldaten wel enkele vreemd geklede figuren die als Joden, en meer bepaald als zeloten, herkend kunnen worden. Zo verwees hij expliciet naar de Bijbelse context van het tafereel, het verhaal van Saulus' bekering uit de Handelingen der Apostelen.

background, and on the other hand through the representation of the long procession of foot soldiers winding their way up the mountainside.

Some authors have suggested that the army represented in the *Conversion of Saul* alludes to the troops led to the Netherlands by the Duke of Alba in 1567, the year in which the picture was painted. The Duke was ordered to the Netherlands as governor by King Philip II of Spain and arrived there with 6,000 elite Spanish soldiers to quell the Dutch revolt. This interpretation, according to which Bruegel portrays the greatly feared Spanish military strategist in the role of Saul, is not very credible.

However, there is no doubt that Bruegel based his representation of the soldiers on first-hand experience; the fidelity to real life that can be seen in the details of this painting is indeed astounding. Thus the pikemen tackling the strenuous climb up from the plain with their pikes over their shoulders are shown (p. 50) wearing crested metal helmets called morions. This open helmet had spread across the whole of Europe since the beginning of the 16th century and was in those days considered Burgundian, although today it is associated with Spanish conquistadors. Some of the pikemen are wearing gleaming breastplates, while others are dressed in thick protective jackets—a type of armoured vest—which are lined with overlapping metal scales or plates. In addition to pikemen, Bruegel shows crossbowmen, who are dressed in older-fashioned tunics: they wear breastplates loosely fastened over the shoulders to protect their backs and chests, along with leg armoured and helmets in a design common since the 14th century. A number of drummers can also be seen among the rank and file. Lastly, the cavalry forms the advance guard at the head of these straggling lines of infantry. The riders, who are seen at some distance, are dressed in full plate armour and carry swords or lances. Bruegel has deliberately omitted artillerymen and musketeers, and instead includes, among the company of soldiers, figures who are identifiable by their clothing as Jews and Zealots and thus refer directly to the story of the conversion of Saul as told in the Acts of the Apostles.

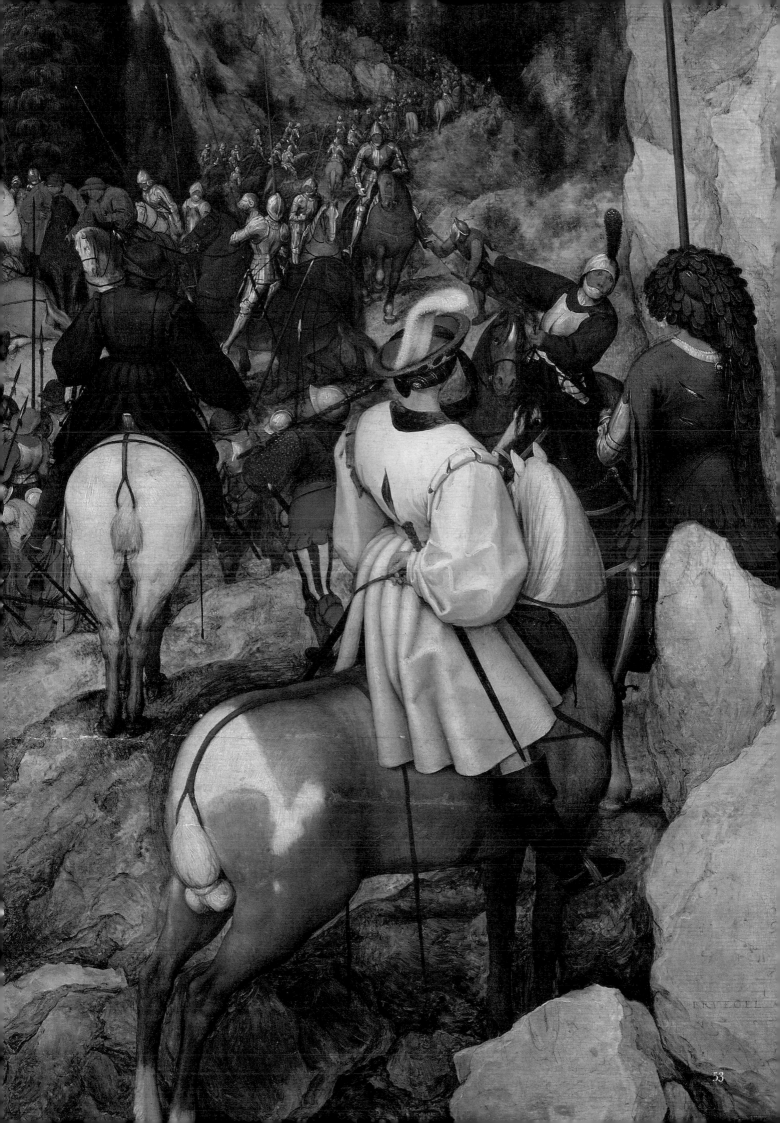

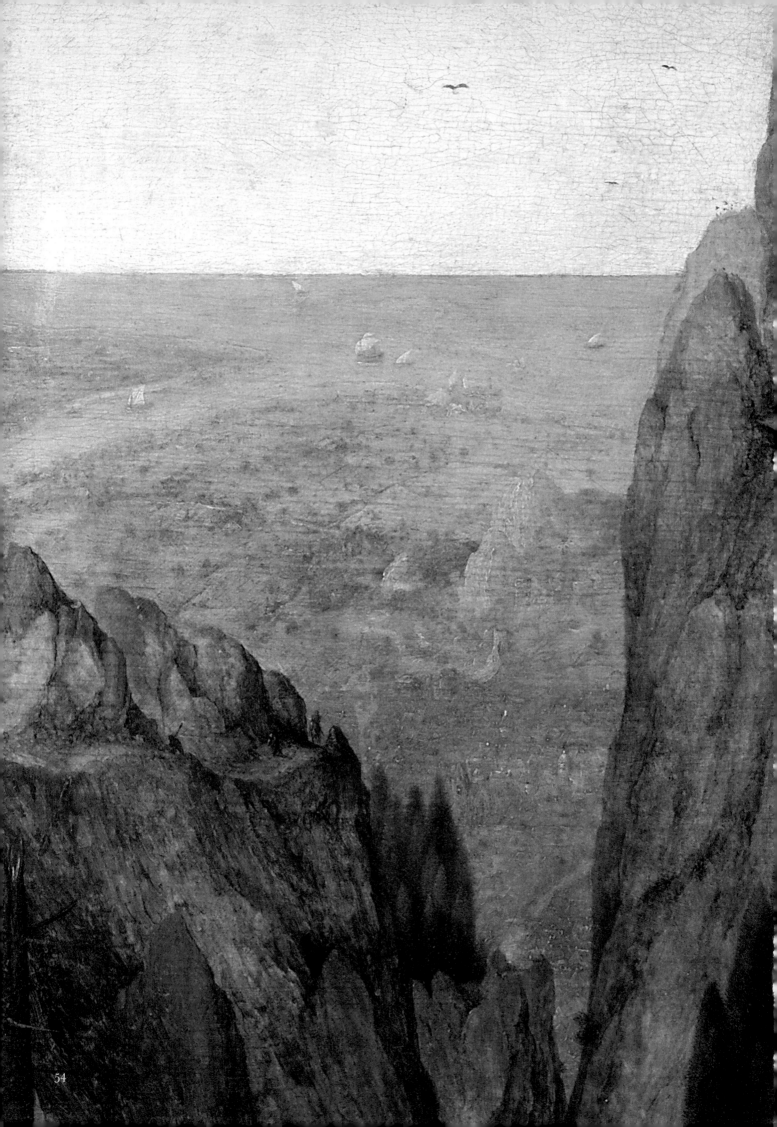

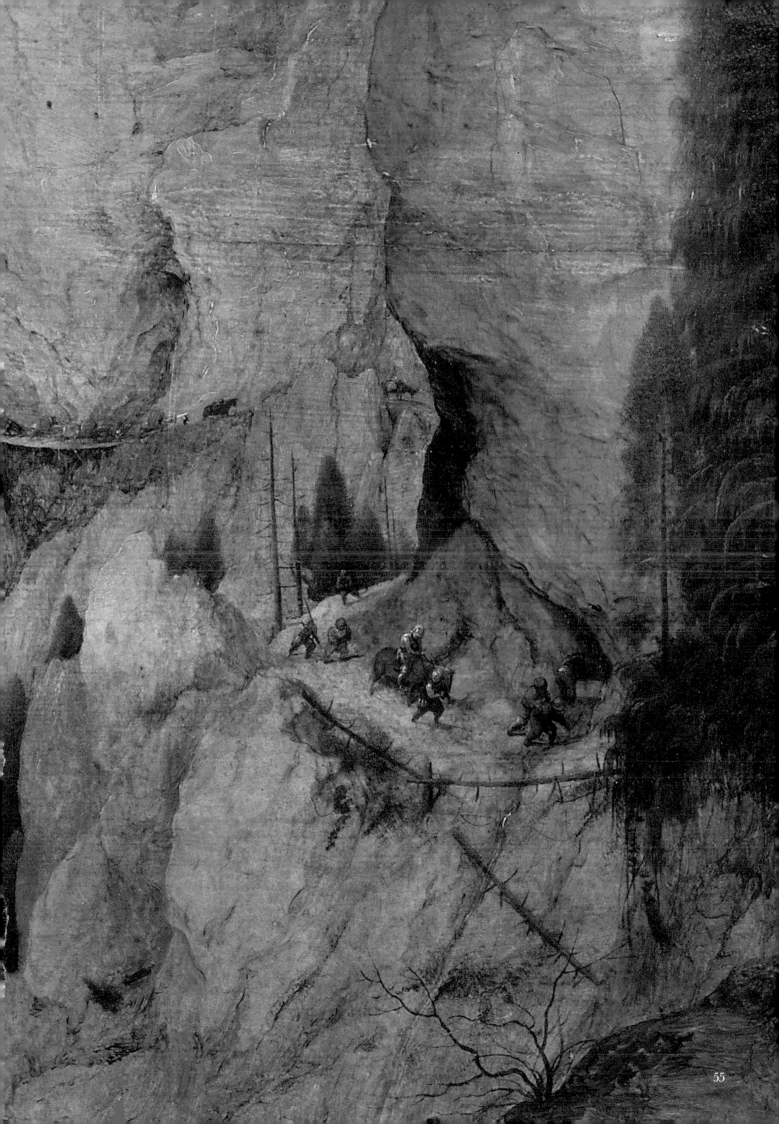

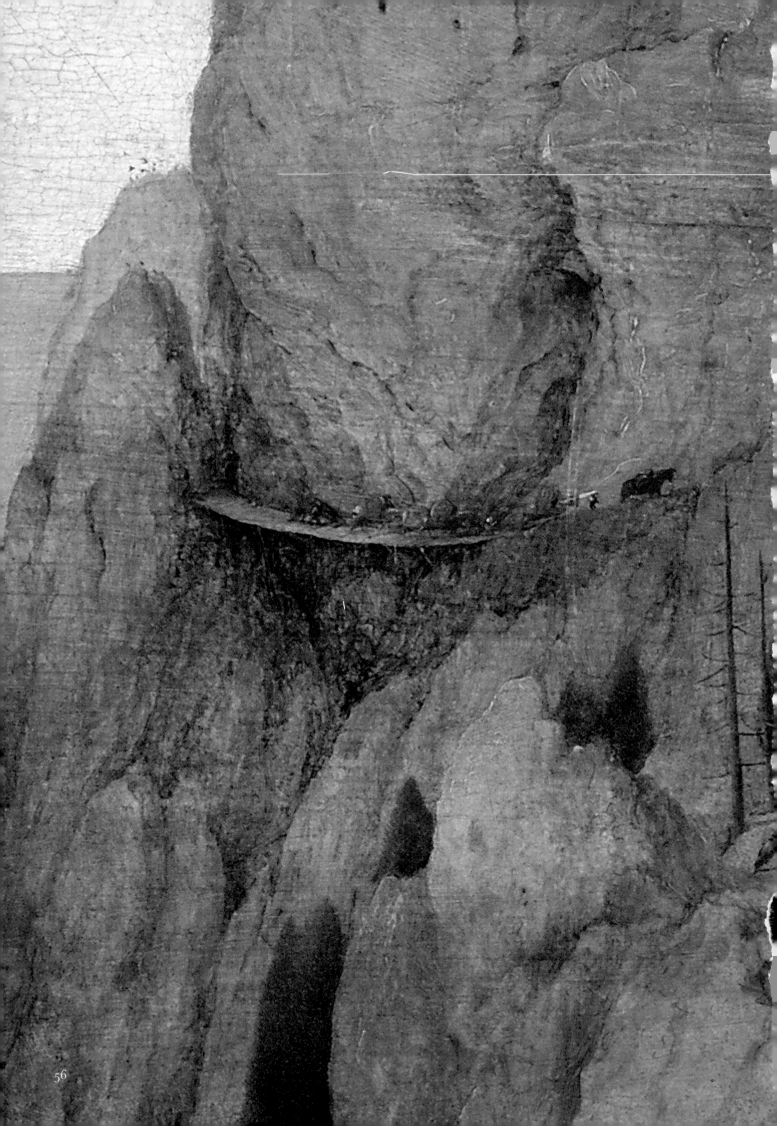